美術技法 ⑩

수채화 테크닉
-풍경화편-

미술도서편찬연구회 편

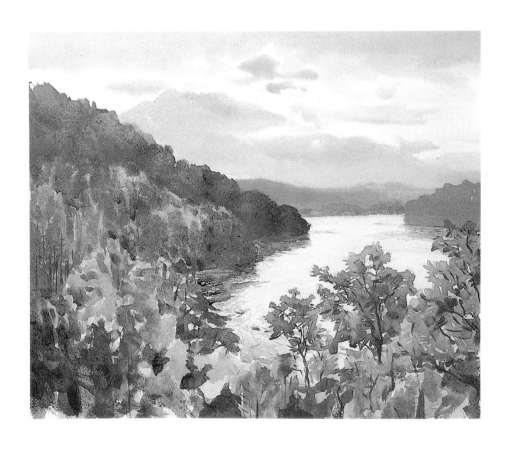

도서출판 오람

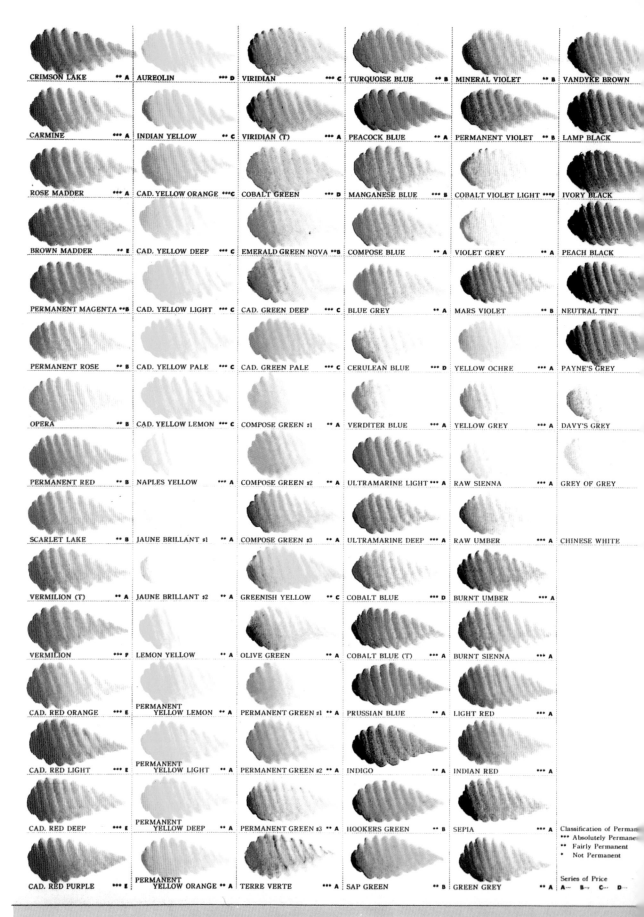

CRIMSON LAKE ** A	AUREOLIN *** D	VIRIDIAN *** C	TURQUOISE BLUE ** B	MINERAL VIOLET ** B	VANDYKE BROWN
CARMINE *** A	INDIAN YELLOW ** C	VIRIDIAN (T) *** A	PEACOCK BLUE ** A	PERMANENT VIOLET ** B	LAMP BLACK
ROSE MADDER *** A	CAD. YELLOW ORANGE *** C	COBALT GREEN *** D	MANGANESE BLUE ** B	COBALT VIOLET LIGHT *** F	IVORY BLACK
BROWN MADDER ** E	CAD. YELLOW DEEP *** C	EMERALD GREEN NOVA ** B	COMPOSE BLUE ** A	VIOLET GREY ** A	PEACH BLACK
PERMANENT MAGENTA ** B	CAD. YELLOW LIGHT *** C	CAD. GREEN DEEP *** C	BLUE GREY ** A	MARS VIOLET ** B	NEUTRAL TINT
PERMANENT ROSE ** B	CAD. YELLOW PALE *** C	CAD. GREEN PALE *** C	CERULEAN BLUE *** D	YELLOW OCHRE *** A	PAYNE'S GREY
OPERA ** B	CAD. YELLOW LEMON *** C	COMPOSE GREEN #1 ** A	VERDITER BLUE *** A	YELLOW GREY *** A	DAVY'S GREY
PERMANENT RED ** B	NAPLES YELLOW *** A	COMPOSE GREEN #2 ** A	ULTRAMARINE LIGHT *** A	RAW SIENNA *** A	GREY OF GREY
SCARLET LAKE ** B	JAUNE BRILLANT #1 ** A	COMPOSE GREEN #3 ** A	ULTRAMARINE DEEP *** A	RAW UMBER *** A	CHINESE WHITE
VERMILION (T) ** A	JAUNE BRILLANT #2 ** A	GREENISH YELLOW ** C	COBALT BLUE *** D	BURNT UMBER *** A	
VERMILION *** F	LEMON YELLOW ** A	OLIVE GREEN ** A	COBALT BLUE (T) *** A	BURNT SIENNA *** A	
CAD. RED ORANGE *** E	PERMANENT YELLOW LEMON ** A	PERMANENT GREEN #1 ** A	PRUSSIAN BLUE ** A	LIGHT RED *** A	
CAD. RED LIGHT *** E	PERMANENT YELLOW LIGHT ** A	PERMANENT GREEN #2 ** A	INDIGO ** A	INDIAN RED *** A	
CAD. RED DEEP *** E	PERMANENT YELLOW DEEP ** A	PERMANENT GREEN #3 ** A	HOOKERS GREEN ** B	SEPIA *** A	
CAD. RED PURPLE *** E	PERMANENT YELLOW ORANGE ** A	TERRE VERTE *** A	SAP GREEN ** B	GREEN GREY ** A	

Classification of Permanen
*** Absolutely Permanen
** Fairly Permanent
* Not Permanent

Series of Price
A··· B·· C·· D·

투명수채화 물감 색 견본

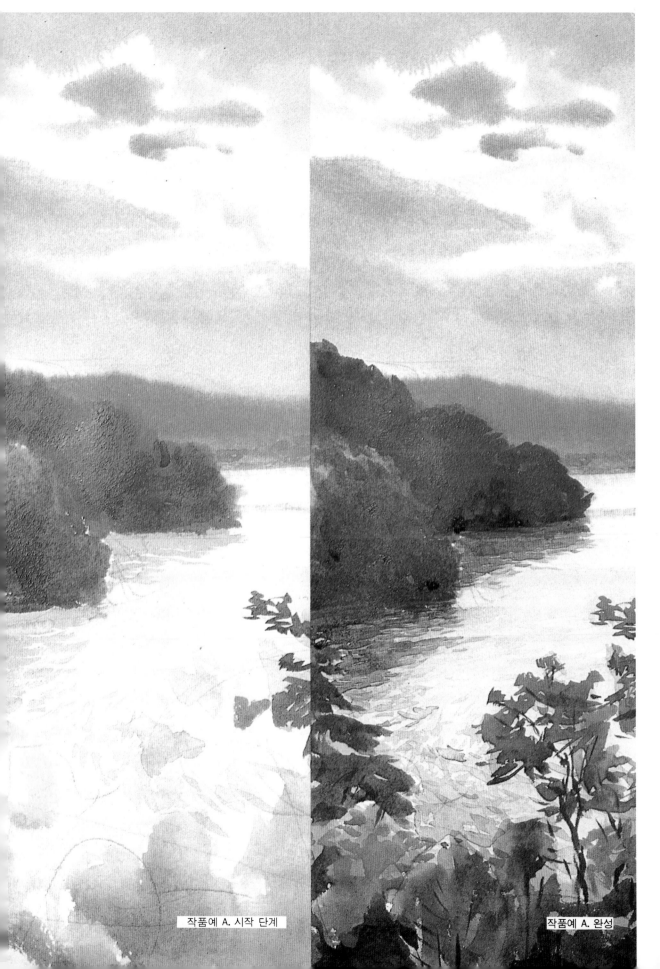

작품예 A. 시작 단계

작품예 A. 완성

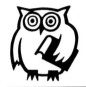

이 책의 특징과 사용법

처음으로 수채화를 그리는 사람도 즐기면서 기본을 이해할 수 있다

재미있고 아름다운 작품예와 이해하기 쉬운 해설

아름다운 작품이 어떻게 묘사되어 가는지를 알기 쉽게 해설. 기초에서부터 완성까지 페이지를 넘겨가는 동안에 보는 것만으로도 이해할 수 있다. 그것은 마치 화가 옆에 앉아 따라 그리는 것처럼 알기 쉽게 이해할 수 있을 것이다.

기본적인 표현법이 실제 제작과정을 통해 이해된다

이 책에서 소개하고 있는 작품예는 어떤 것이나 기본적인 표현방법으로 되어 있다. 본격적인 투명수채화의 기법과, 세련되어진 불투명 표현 등 여러가지 기본방법을 폭넓게 볼 수 있다. 불투명한 바탕색과 그 다음에 겹쳐지는 투명색의 관계, 축축하게 하고 나서 그리는 방법, 붓을 거칠게 하여 그리는 방법…. 여러가지 기본기술이 실제 제작과정에 맞추어 생생하게 소개된다.

명작을 통한 작품 이해

본격적인 수채화 화가들에 의해 그려진 작품은 충분히 감상할 가치가 있다. 기초 과정에서 부터 완성에 이르기까지 다양하고, 뛰어난 수채화 화가의 기법을 익힐 수 있다.
초보자에게 있어서는 이해할 수 없었던 기법도 되풀이해서 보는 동안 반드시 놀라운 발견을 할 수 있을 것이다.

수채화 · 풍경편

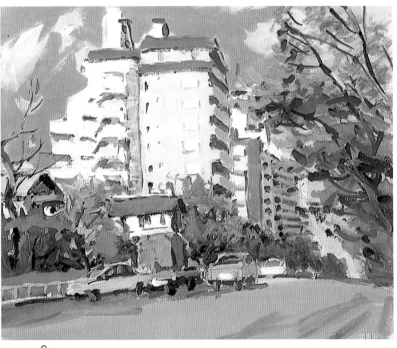

작품예 C [느티나무 있는 풍경]

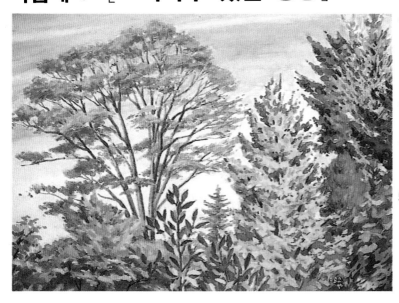

작품예 D [항 구]

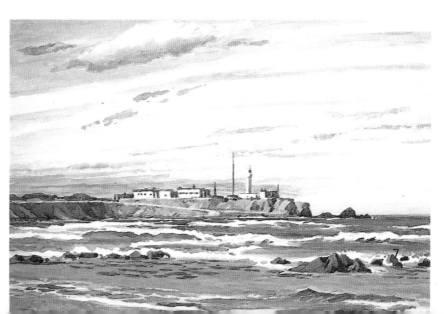

그리는 법

구도

색채

도구

수채화 그리는 법

수채화 도구

투명수채화 물감 – 본격적인 수채화 표현

깊이 있으면서도 중후한 느낌을 표현할 수 있다

수채화의 기본은 〈투명한〉 표현에 있다. 물감을 거듭칠하면 아래에 깔린 색과 톤의 변화에 따라 아름답고 깊이 있는 색조가 살아난다. 이 책에서 소개하는 작품들도 이 투명함을 살린 표현이 태반이다.

아름다운 색조가 나오는 반면에, 실수했을 때에는 수정하기가 어렵다. 처음으로 칠한 바탕색이 끝까지 영향을 주는데, 예를 들면 황색으로 칠한 후, 도중에 청색계통으로 하기란 어렵다. 이 때문에 처음의 채색에서 부터 완성 효과를 면밀히 계산하여 착색하지 않으면 안된다. 작품에 A 를 보면 처음에 그린 구름은 완성했을 때의 효과까지 충분히 계산해서 그렸음을 알 수 있다.

그러나 처음에는 너무 긴장하지 말고, 물감에 익숙해지는 것부터 신경쓰는게 좋다. 그리고 있는 동안에 우연히 아름다운 덧칠의 효과를 발견하게 되면 그것을 자기 것으로 삼으면 된다. 담채화도 투명수채의 좋은 점을 충분히 발휘할 수 있다. 연필이나 펜의 선묘 위에 투명수채를 엷게 채색했을 때의 산뜻한 아름다움은 투명함 특유의 색조이다.

불투명수채화 물감〈과쉬〉

마음편히 자유롭게 그리며 강한 터치를 표현할 수 있다

국민학생들이 수채화에 사용하는 물감은 대부분의 경우 불투명수채이다. 과쉬는 불투명 물감의 대표라 할 수 있다. 투명물감에 비해 안료가루가 곱기 때문에 바탕에 칠해진 색이 감춰져서 불투명해진다. 불투명하기 때문에 바탕색과의 관계에 그다지 신경을 쓰지 않고 실수를 겁내지 않고 그릴 수 있다. 또 유화와 비슷한 매력있는 화면이 된다. 작품에 B 는 투명수채 물감에 포함된 불투명성이 높은 물감을 사용한 묘법으로서, 쌍방의 장점이 잘 살아나 있다.

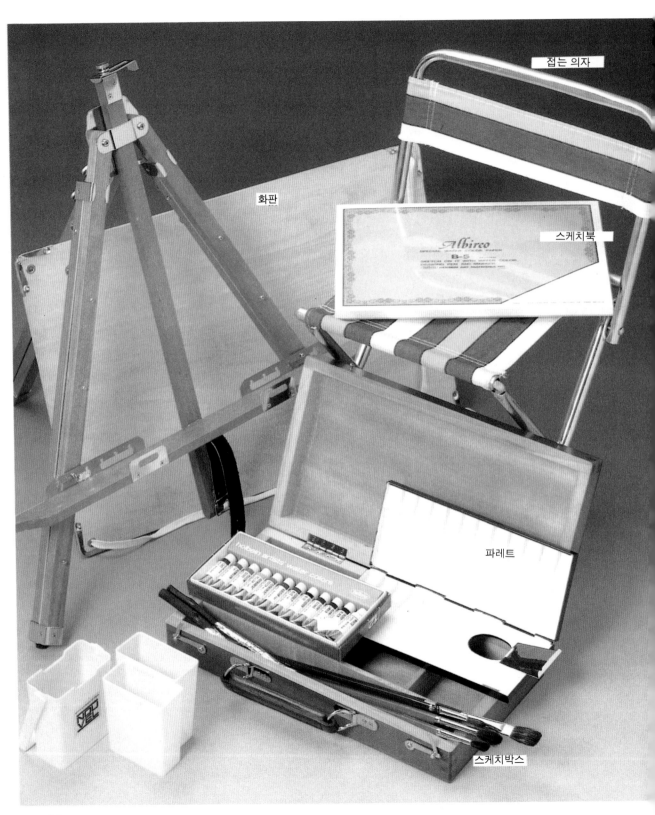

접는 의자

화판

스케치북

파레트

스케치박스

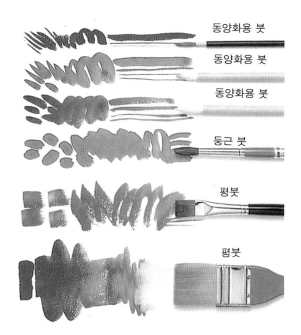

투명수채화 물감의 색 겹침　　　불투명수채화 물감(과쉬)의 겹치는 색　　　　　　　　　　　붓

동양화용 붓

동양화용 붓

동양화용 붓

둥근 붓

평붓

평붓

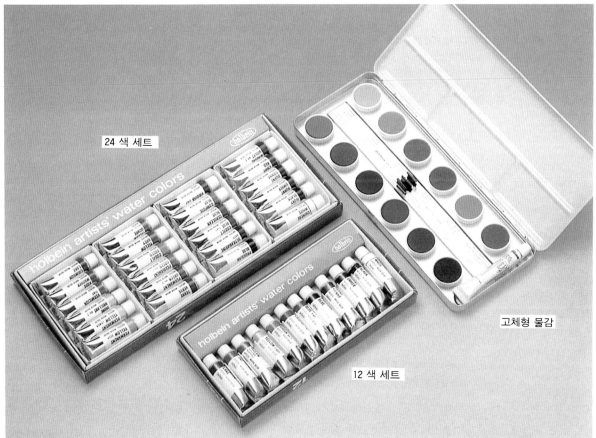

24 색 세트

고체형 물감

12 색 세트

투명수채화 물감

붓은 발이 굵고, 부드러운 양질의 것을

자신이 직접 붓을 고르고자할 때에 주의해야 할 일은 반드시 발이 굵은 양질의 붓이어야 한다는 것이다. 넓은 면적을 단숨에 그릴 때, 듬뿍 물감을 머금은 발이 굵은 붓의 감촉, 생생한 붓터치는 그 안에서 태어난다. 특히 물감을 묻혀 그린 후, 구부러졌던 붓끝이 자연히 원래대로 되돌아 오는 탄력성이 있는 붓을 선택할 일이다. 수채화인 경우, 붓터치는 중요한 포인트가 될 경우가 많다. 탄력이 있는 붓을 사용하지 않으면 터치를 살려서 제작해 가기가 어려워진다.

그런데 일반적으로 수채화용 붓이라 하면, 수채화용 평붓과 둥근붓을 떠올리기 쉽다. 그러나 동양화용 붓을 사용하여 제작할 수도 있다. 이 책에 실린 작품 중에는 동양화용 붓으로 완성되어진 작품도 있다. 동양화용은 똑같은 둥근붓이라도 종류가 많아, 보통의 수채화용 붓 이외에 몇자루 갖고 있으면 편리할 때도 있다.

P.11 의 그림에서는 붓의 종류와 터치의 차이를 볼 수가 있다. 4 종류의 둥근붓이 각기 다른 맛을 갖고 있음을 알 수 있다.

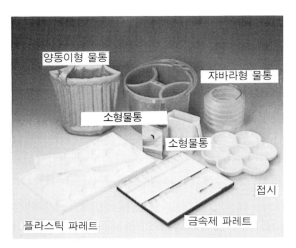

양동이형 물통
쟈바라형 물통
소형물통
소형물통
접시
플라스틱 파레트
금속제 파레트

파레트는 안정감이 있는 것을 사용한다

윗쪽에 물감을 닦아낼 수 있는 것이 붙은 것이 일반적이며, 플라스틱제와 금속제가 있다. 금속제 쪽이 안정감이 있으며 사용하기도 편하다. 플라스틱 파레트에 동그란 홈이 있는 것이나 동양화에서 사용되어지는 접시 같은 것을 사용하는 사람도 있다. 색채의 수가 적거나, 혼색도 드물게 할 때에 편리하다.

수채화 용지에도 세 종류가 있다

종이의 선택은 작품을 제작하는 이상으로 중요하다. 종이 표면의 종류로는 거친 것, 중간의 것, 가는 것이 있다. 그리고 번지는 것과 잘 번지지 않는 두 종류가 있다.

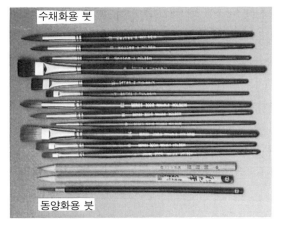

수채화용 붓
동양화용 붓

물통은 될 수 있는 한 큰 쪽이 좋다

물통에는 커다란 양동이형과, 소형의 물통으로 물이 세지 않도록 만들어진 것(일종의 수통이라고도 한다)이 있다. 보통은 대형의 것을 사용해서 깨끗한 물로 그리기 바란다. 간단한 스케치나 소품을 그릴 때는 소형의 것이라도 괜찮다. 그리고 야외로 갈 때는 1ℓ 정도의 물통을 지참하도록 한다.

호수의 초가을

- 화면 전체를 적셔서 윤곽을 흐리는 효과를 살려서 묘사했다.
- 야외사생 장소에서 완성되어진 독특한 풍경화표현법. 현장의 감동을 직접적으로 화면에 표현시켜 간다.
- 구성은 원경, 중경, 근경에 의한 풍경화의 기본적인 짜임새. 주제는 호수.

야외사생 장소를 정한다

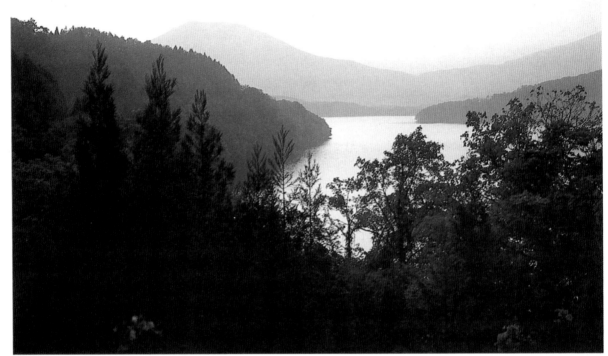

야외사생 장소는 숲지에 있는 호수. 이 날은 쾌청한 날씨였으나 원경에 잡힌 산은 육안으로는 흐릿하게 보일 정도였다. 사진은 제작 종료시의 풍경.

1 밑그림

엷은 톤의 하늘, 구름, 산 등을 거의 완료시킨다.

2 그리기 시작

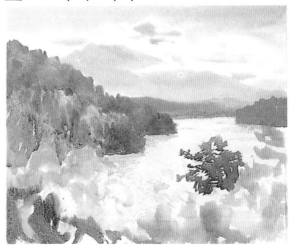

계곡이 어떻게 경계를 이루는지부터 정하고 나서, 여기에 맞추어 주제인 호수를 착색.

데 생

우선 호수의 수평선(눈 높이의 선에 해당)의 위치를 화면에 정하고 나서, 호수에 돌출하는 좌우의 계곡을 정한다.

3 그리기

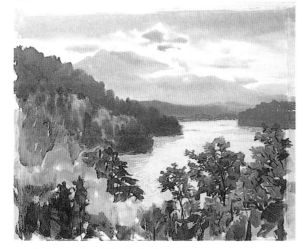

근경의 수목을 마무리해 간다.

4 완 성

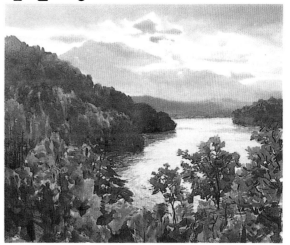

전체의 상태를 조정하여 완성시킨다.

15

사생 장소를 정한다

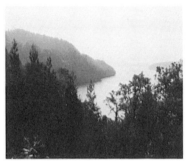

친숙한 장소를 선택한다

그리기 시작했을 무렵은 중앙에 있는 산이 희미하게 바라다 보일 정도였다. 그림 장소를 몇번은 미리 방문, 충분히 관찰해 두는 것이 좋다. 잘 알고 있는 주제일 수록 그리기 쉽기 때문이다.

데 생

눈선의 위치(호수의 수평선)를 정해, 주제(호수)의 위치를 파악해 둔다

연필(3B)을 길게 잡고서 가볍게 그린다. 전체를 크게, 명암의 덩어리로서 포착하여 원경, 중경, 근경의 윤곽을 그린다.

눈을 가늘게 뜨고 풍경을 보도록 하면 명암의 덩어리를 분명히 포착할 수 있다. 구름 등 유동적인 것은 데생에서는 제외시켜 두었다가, 제작 도중에 마음에 드는 형태로 집어 넣는다.

1 밑그림

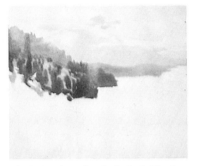

원경인 하늘과 산등성이 부터

채색하기 전에 우선 화면 전체를 물로 균등하게 적신다. 젖은 화면에 엷은 톤인 원경부터 그려간다.

하늘 → 구름 → 산 → 구릉으로 밝은 색을 우선적으로 착색하고 나서 구름의 그늘이나 어두운 톤의 산, 구릉으로 진행해 가서 원경을 완료한다.

투명수채화 물감으로 그리는 법

투명수채화는 밝은 색 부터 먼저 나타낸다

투명성을 살려서 그리는 수채화는 밝은 색에서 부터 어두운 색으로 칠해 나가면 합리적인 방법으로서 그리기도 쉽다. 밝은 색 위에 어두운 색을 겹쳐 칠할 수는 있어도 그 반대는 어렵다. 그려 나가는 도중에 톤을 바꾸고자 할 경우 밝은 색으로 채색하였으면 수정하기도 쉽다.

음영부분도 밝은 색에서 어두운 색으로 나타내간다

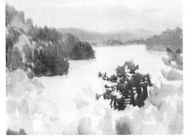

그리기 시작한 호수면(밑칠)
호수의 초벌색이 마르지 않는 동안에 계곡의 그림자와 잔 파도를 그려넣는다.

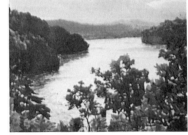

완성된 그림의 수면
화면이 마르고나서, 실제의 경치에 가깝도록 어두운 색을 겹쳐 칠한다.

2 그리기 시작	**3** 그리기	**4** 완 성

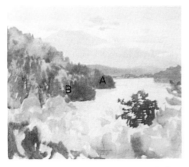

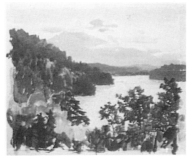

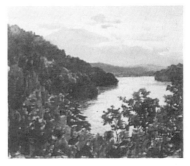

좌우의 계곡과 호수를 그린다

어두운 톤의 계곡(A)을 실루엣처럼 그리고 나서 바로 앞쪽의 풍경(B)으로 그려간다.

호수는 바로 앞에 짙은 녹색의 톤을 깔아놓은 후에 수면을 엷은 색으로 나타낸다. 호수면은 근경인 수풀로 가리워져 버릴 부분도 먼저 착색해 둔다. 즉 나무가지와 잎을 통해 수면을 바라보이게끔 표현하기 위해서이다. 그 부분이 그림의 포인트이다.

근경은 화면 앞쪽에 있는 나무들

나무는 호수면으로 뻗어 있는 나무부터 그리기 시작, 서서히 앞쪽의 덤불 쪽으로 옮겨온다. 우선 밑그림으로서 황갈색계통을 먼저 칠하고, 마른 다음에 녹색계통의 잎을 칠한다. 다음에는 잎사귀 그늘의 색을 착색하고, 가지나 줄기를 그려넣어 완료한다.

전체를 차분히 완성

마무리에 있어서는 화면을 떠나 전체를 검토해 본다. 주제인 호수는 충분히 묘사할 수 있는지, 두드러진다거나 너무 약해 보이는 부분은 없는지를 주의깊게 살펴본다.

그리고 근경인 나무, 수풀 등이나 중경인 계곡의 상태를 가다듬어 전체를 차분한 느낌이 들게끔 하여 완성시킨다.

축축한 화면은 하늘과 구름을 묘사하기에 최적

하늘은 밝은 2개의 명(A)·암(B)으로 포착한다. 하늘의 아랫부분은 상부보다 더욱 밝게 하여 넓이를 표현한다. 상공의 청색을 칠할 때, 구름모양은 흰색인 채로 남겨 두고, 나중에 그림자를 넣으면 입체감 있는 구름이 된다.

화면이 축축하기 때문에 색과 색이 자연스럽게 스며 아름다운 하늘이 표현되어진다.

하늘을 그리는 순서

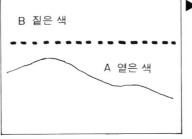

두가지 층의 명암으로 나눠 그린다. 상공을 짙은 색, 저공을 엷은 색으로 그려서 원근감을 낸다.

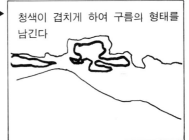

진한 하늘색은 구름 모양을 남겨두었다가 나중에 그림자를 그려넣으므로써 입체감을 만든다.

1 원경에서 중경으로 ──────── 엷은 톤의 원경 부터 그린다

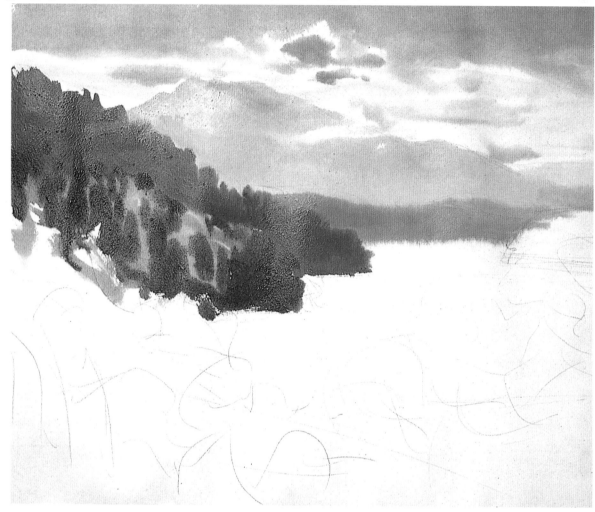

먼저 원경 부터 그리기 시작한다 하늘 → 구름 → 산으로 그려나가기 시작, 밝은 색 부터 먼저 채색한다. 화면을 적시고 나서 착색하면 붓터치가 남지 않는다. 윗그림은 원경을 그린 후에 중경을 그리기 시작하고 있다.

하늘의 바탕색을 나타내는데는 색을 듬뿍 칠한다

혼색하는 색은 똑같은 색을 다시 만들기란 어렵기 때문에 미리 다량을 만들어 둔다.

하늘의 바탕색용으로 백색에 JAUNE BRILLANT을 혼합한 색을 듬뿍 만든ㄷ

● 하늘과 산의 바탕색

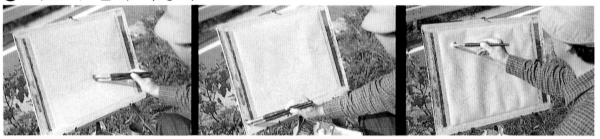

채색하기 전에 화면 전체를 적신다. 화면이 축축해져 있는 동안에 하늘 아랫부분을 불투명한 엷은 색으로 **채색.**

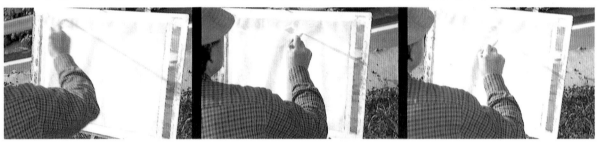

하늘 상부는 청색(투명색)을 거의 평균적으로 채색한다. 하얀 구름의 형태는 남겨둔다.

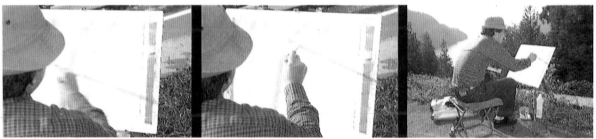

구름의 그림자를 회색으로 채색하면 입체감이 살아난다. 산에 걸쳐져 있는 구름은 산을 먼저 그리고, 붓으로 물감을 빨아내듯이 그려낸다.

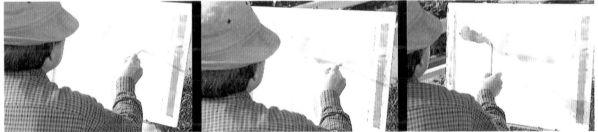

다음에 중경을 그리기 시작한다. 상부 중앙의 구릉지(수평선)에 어두운 색으로 하면 원근감이 분명해진다.

서서히 앞쪽 중경 표현으로 옮겨간다.

하늘 색은 2 색으로 나눠 그린다

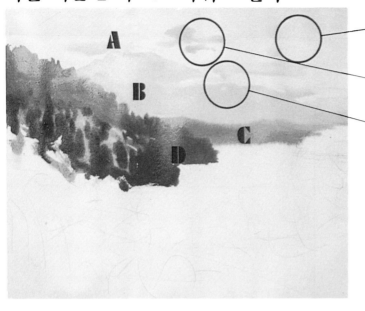

축축한 화면 위의 색은 붓터치가 남지 않는다.

배어들게 한 효과가 살아있는 구름의 표현.

산에 걸려있는 구름은 먼저 산을 그리고 나서 붓으로 물감을 빨아들이듯 하여 묘사한다.

원경은 3 단계의 명암으로 묘사했다.
밝다(A), 약간 어둡다(B), 조금 어둡다(C)로 구성되어 있다.
중경(D)은 이런 것들보다 한단계 더 어둡게 그렸으며, 원경 전체는 밝은 톤으로 마무리하고 있다.

스케치북으로서 구도를 검토한다

구도를 결정하려면 우선 테마(주제로는 무엇을 그리고 싶은가)를 명확히 한다. 다음에 그 주제를 어떻게 나타낼지를 정한다. 여기에서 예를 든 작품에서는 호수를 주제로 했고, 고요하게 빛나는 수면을 강조했다. 이 빛나는 호수를 사각의 화면 속에 얼마나 수용할 수 있느냐가 중요하다. 수용 방법을 스케치북으로서 충분히 검토한 위에 바탕색을 먼저 나타내는 것이 바람직하다

구성은 원경, 중경, 근경의 구조

구성은 원경이 산과 구릉, 중경이 주제인 호수와 좌우의 계곡, 근경은 나무. 3경으로 이뤄지는 풍경화의 기본적인 구성이다.

눈의 선에 해당하는 호수의 수평선은 화면에 안정감을 주고 있다. 한편 완만한 능선의 겹쳐짐과 계단 모양으로 돌출한 계곡의 선은 화면에 리듬감과 변화를 주고 있다. 또 근경으로는 세로 선으로서 수목이 그려졌고, 호수의 수평선과 상대적으로 되어 원근감을 한층 더 강화하고 있다.

구성에 부적합한 것은 생략, 변형한다

원경인 산은 실경보다 약간 높게 나타내며, 산의 경관을 당당하게 나타낸다. 근경인 나무는 실경보다 작게 포착해서 주제인 호수가 두드러지게끔 배려한다. 또 우측의 계곡은 실경보다 크게 그려서 화면의 조화를 갖도록 한다.

원경(산과 구릉)

중경(호수와 계곡)

근경(나무)

● 하늘과 산의 바탕색

① ② ③

화면에 물을 듬뿍 적신다.

적신 위에다 물감을 칠하면 부드러운 마티에르가 생긴다.

먼저 화면을 적시고 나서 채색한다

채색하기 전에 굵은 둥근 붓 2 자루에 물을 듬뿍 머금게 하여 재빨리 화면 전체를 평균적으로 적신다① ②. 다음에는 화이트에 JAUNE BRILLANT 을 조금 섞은 색을 듬뿍 만들어서, 산의 능선을 남겨 두면서 하늘 중간 부분까지 그린다.

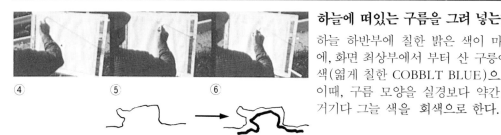

④ ⑤ ⑥

하늘에 떠있는 구름을 그려 넣는다

하늘 하반부에 칠한 밝은 색이 마르지 않은 동안에, 화면 최상부에서 부터 산 구릉에 걸쳐 백의 청색(엷게 칠한 COBBLT BLUE)으로 한다.
이때, 구름 모양을 실경보다 약간 크게 그려둔다. 거기다 그늘 색을 회색으로 한다.

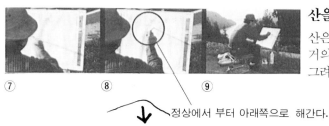

⑦ ⑧ ⑨

정상에서 부터 아래쪽으로 해간다.

산을 그린다

산은 구름의 그늘을 그려넣고 나서 그늘의 색과 거의 동색인 회색으로서 정상에서 부터 아래쪽으로 그려간다.

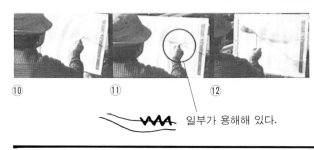

⑩ ⑪ ⑫

일부가 용해해 있다.

원경인 구릉에서 부터 중경인 계곡을 그린다

어두운 톤의 구릉은 약간 짙은 회색으로서, 동양화의 채색붓으로 세워 그린다. 구릉의 능선 부분에서는 산색과 일부가 서로 섞이어 있다⑪. 이어서 어두운 톤의 중경의 계곡을 칠한다. 색은 수분을 가능한 억제한 조화로운 색채로 한다.

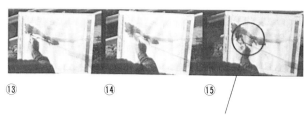

⑬ ⑭ ⑮

반은 마른 바탕색 위에 겹쳐지도록 한다.

계곡 그리기

중경 앞쪽의 계곡에는 황록계통의 색을 바닥에 채색한다 ⑬ ⑭. 그리고 마르지 않은 동안에 짙은 녹색계통의 색을 산다운 붓터치가 남도록 겹쳐 칠한다⑮ 수목이 표현되어지면 계곡의 상태가 분명해진다.

2 중경에서 근경으로
호수면은 붓터치가 남지 않도록 화면을 적시고 나서 채색한다.

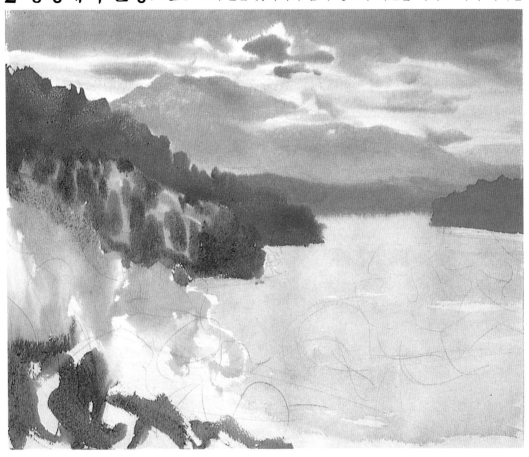

● **호수면을 그린다**　여기서 다시금 화면을 적시고 나서 채색에 들어간다.

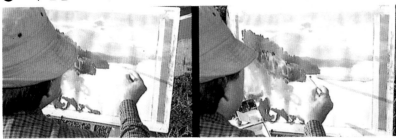

호수면은 수평선에 가까운 부분과 중경부, 바로 앞쪽 세 가지로 나눈다.

우측의 계곡을 그리고나서, 수면에 비치는 계곡의 그림자와 구름 형태를 그려넣으므로써, 호수면의 밝은 톤이 완성된다.

● 나무의 바탕색

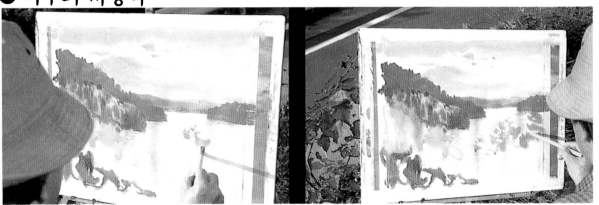

건조한 화면에 포인트가 될 나무 부터 그리기 시작
한다. 바탕색은 황갈색계통.

우측 끝의 나무로 옮겨간다. 나무 사이로 호수가 투
명해 보이도록 잎사귀 부분을 황갈색계통으로 한다.

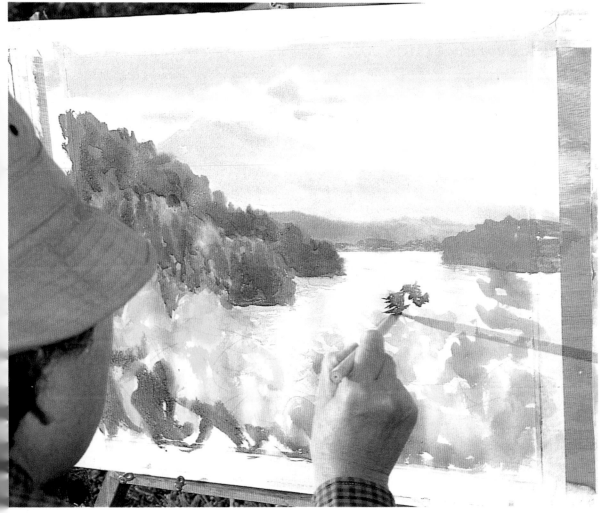

나무의 바탕색 작업이 끝났으면 마르고 나서 짙은 녹색계통의 색을 거듭 입힌다.

수면을 3색으로 나눠 그린다 —— 우선 착색하기 전에 호수면을 다시금 적신다.

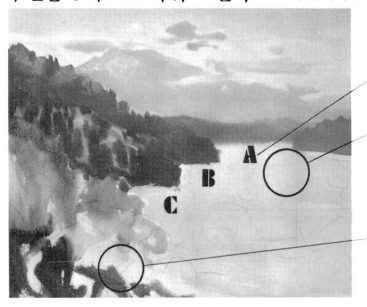

ABC 3 색으로 나눠 채색한 호수면.

나무를 그리기 전에 호수면을 먼저 그린다. 나중에 근경인 수목을 더 그려넣으면 나무틈이나 가지사이를 통하여 수면이 보이게끔 묘사할 수 있다.

근경을 강조하기 위해 짙은 녹색계통으로 한다.

축축한 화면은 매끄러운 수면을 그리기에 최적

앞 단계에서 원경과 중경의 톤이 결정되었으며, 근경에 짙은 녹색이 사용되므로써 거의 3 경의 계조가 완성되었다. 축축한 화면은 색과 색을 스며들게 하여, 붓터치가 남지 않는 매끄러운 수면을 표현할 수 있다.

주제인 호수는, ① 고요하게 빛나는 수면을 표현할 것, ② 근경에서 원경까지 퍼져있는 수면의 거리감도 동시에 묘사할 것이 포인트가 된다. 3 층으로 나뉘어 표현한 수면은 거리감을 나타낸다.

● 호수면을 그리는 순서

① ②
수면은 잔파도, 하늘 색깔의 반영, 보는 각도에 따라 여러가지로 변화해 보인다. 그 변화를 그려넣는다.

원경
중간 ─ 3 층으로 나뉜다.
앞쪽

③

호수면은 상부에서 부터 앞쪽으로 3색으로 나누어 칠한다

① 호수 상부(수평선 부분)는 WHITE 에 ROSE MADDER(극히 적은 양)의 혼색.
② 중간부는 VIRIDIAN 과 COBALT BLUE 의 혼색으로서 극히 약하게 녹여 칠한다.
③ 앞쪽을 COBALT BLUE 를 역시 약하게 하여 착색. 주위 접하는 부분의 색과 잘 융합하고 있다.

④ ⑤ ⑥
붓끝을 사용한 섬세한 효과

구름의 그림자

그림자의 색은 바탕색이 마르고 나서

④ 우측의 계곡을 그리고나서 수면에 비치는 계곡의 그림자를 그린다 (처음에 만든 그림자는 밝은 톤, 마무리 직전에 어두운 색).
⑤ 동양화용 작은 붓의 끝으로 잔파도를 그린다.
⑥ 우측 계곡의 그림자와 호수면에 비치는 구름을 그려넣으면 그림자는 끝난다.

● 나무의 바탕색 ——— 나무의 바탕색은 황색계통으로

① 종이가 약간 말랐으면 포인트가 될 중앙의 나무부터 그리기 시작한다.
적당히 가지가 뻗어있는 모양을 포착. 끝부분에서 부터 기둥쪽으로 그려 나간다. 잎을 세밀히 그릴게 아니라 넝어리로 포착하도록 한나.

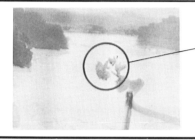

포인트가 되는 나무부터 그리기 시작한다. 바닥은 RAW SIENNA 를 엷게 한 색.

② 다음에 우측에 있는 나무를 바탕색을 바꾸어서 ① 과 마찬가지로 그린다.

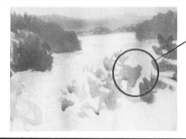

우측 나무에 바탕색칠을 한다.

색은 황색계통으로서 LEMON YELLOW 와 RAW UMBER 의 혼색.

③ 화면 앞쪽의 덤불은 나무 한 그루 한그루를 잘 확인하고서 농담 2 색으로 구분해 그린다. 여기서 바탕색은 완료된다.

겹쳐 칠할 때도 포인트가 될 나무부터.

LEMON YELLOW 와 RAW SIENNA(약간) 의 혼색.

나무의 덩어리는 LEMON YELLOW 와 RAW UNBER 의 혼색.

고유색을 만들어내는 중접색

중접은 밑칠이 된 색 위에 다른 색을 겹치게 하므로써 고유의 색(잎의 녹색 등)을 표현하는 방법, 밑칠을 하는 형태는 새로이 데생한다는 기분으로 주제 보다 약간 크게 그려둔다.

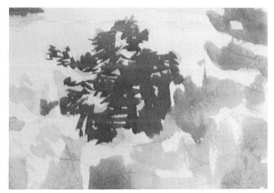

나무에서 밑칠이 된 부분

잎의 녹색을 겹치게 한 부분

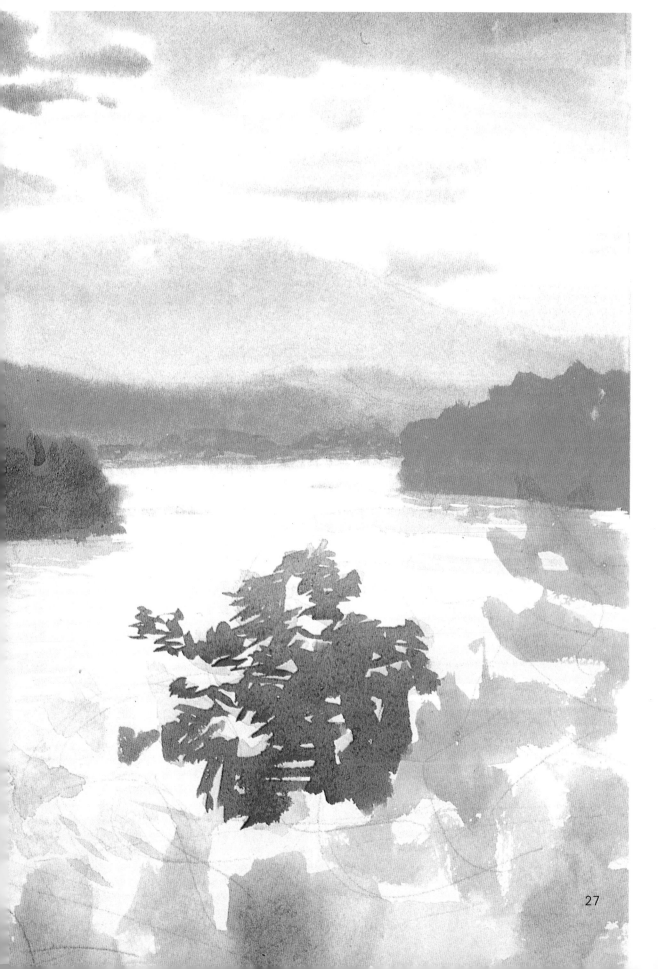

밑칠이 마르고 나서 그리기 시작한다

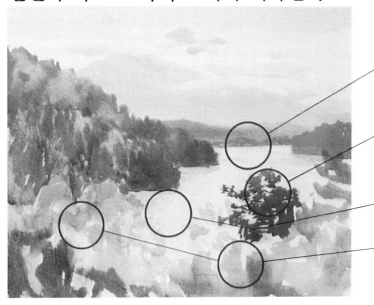

호수면을 그리고 나서 수평선 부근을 정리하면 원경이 완성된다.

바탕색이 마르고 나서 녹색계통의 색을 겹쳐 채색한다. 포인트가 되는 나무부터 그리기 시작한다.

잔파도는 붓끝으로 생생하게 표현.

다른 나무의 잎색을 표현하기 위해서 바탕색도 미묘하게 변하고 있다.

근경도 포인트가 되는 나무 부터 먼저 그리기 시작한다

호수면을 배경으로 하는 근경의 나무는 이 그림에서 가장 불만한 곳이다. 그리는 법은 미리 밑칠을 한 위에다 붓을 세우듯이 해서 붓끝으로 한잎 한잎 세밀히 표현한다. 물감은 짙은 녹색계통으로.

바탕색이 마르기까지는 다른 부분을 그린다

근경의 나무는 바탕색이 마르고 난후 잎의 색을 겹쳐 그리지 않으면 안된다. 바탕색이 마르는 동안은 쉬지 말고 다른 곳으로 옮겨 간다. 수평선 부분이나 수면, 나무 등을 그리도록 한다.

나무의 색을 중접 방법으로 표현한다

예로 든 작품에서는 마르고 나서 색을 겹칠한 경우와, 마르기 전에 중접하였을 경우도 있다.

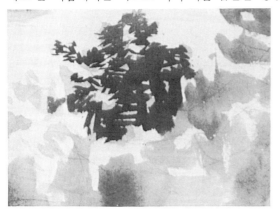

마르고 나서 겹칠했을 경우

마르기 전에 겹칠한 경우

● 중접 표현의 원칙

아래의 색이 마르고 나서 위의 색을 겹칠한다

수채물감은 4색 이상을 혼합하면 색의 선명함(채도)을 잃게 된다. 색의 선명함을 조금이라도 유지할 수 있게 표현하는 방법으로서 중접방법을 받아들이고 있다. 중접 표현법이란 아래 색 위에 또 하나의 색을 중복시켜서, 고유의 색(모티프의 색)을 표현하는 것이다. 예를 들어 나무의 황록이나 짙은 녹색을 표현할 경우(예: 속의 근경), 먼저 황색계통을 밑칠하고 나서, 마른 다음에 녹색계통의 색을 겹칠하여 표현하고 있다.

이처럼 수채물감의 특징이 살아나면 그림이 매력적인 것이 된다.

황록을 중접 표현 방법으로 나타낸 경우의 예

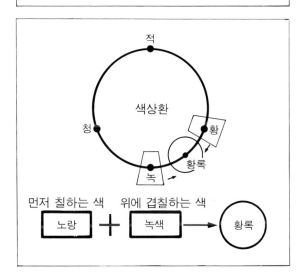

겹치기로 한 색은 투명색

투명수채화는 중접 효과를 끌어내는 것이 매우 중요하다. 그러기 위해서는 위로 겹칠할 색은 같은 투명물감 중에서도 특히 투명성이 강한 색이 바람직하다.

기억해 두어야 할 투명도가 높은 색

투명도 높은 색, 낮은 색

한 세트에 들어있는 색 중에서 특히 투명한 높은 색과 낮은 색을 들자면 아래와 같다.

●투명도 높은 색

적색계 — CRIMSON LAKE
 — ROSE MADDER
 — CARMINE
 — OPERA

녹색계 — VIRIDIAN

청색계 — PRUSSIAN BLUE
 — ULTRAMARINE

●투명도 낮은 색

적색계 — JAUNE BRILLANT

황색계 — YELLOW OCHRE
 — YELLOW GREY

녹색계 — TERRE VERTE

청색계 — COMROSE BLUE

무채색계 — WHITE

(주의)
투명도 문제는 사람에 따라 느낌도 다르다. 수채화지에 채색하여진 상태로서 그 판단을 '순수'하게 보기는 어려운 일이다. 현실적으로, 비교적 쉽게 구분이 가는 색은 투명도가 높아도 바탕에 흡수력이 있기 때문에 그다지 투명감이 느껴지지 않을 경우가 있다. 실제 제작상으로는 그 흡수력도, 물에 의한 농도 차이, 겹쳐 그리는 상태에 따라 조건이 천차만별로 달라진다.

따라서 이 책에서는 투명도가 높은 색, 낮은 색의 전형적인 예가 되는 색을 참고로 게재했다. 한 세트에 들어 있는 색으로서 위에 실려있지 않은 색은 모두 반투명이라고 하는 것은 아니다. 투명에 가까운 색, 불투명에 가까운 색이 있다. 그러나 각색을 모두 투명과 불투명으로 억지로 분류하는 것을 이 책에서는 피하였다. 머릿속에서 모든 색을 분류할 것이 아니라, 그림의 제작자가 자기 기법상으로 판단해 가는 것이 가장 좋을 것이기 때문이다.

1 나무를 그린다 ———————————— 채색붓을 사용해서 나무를 표현한다.

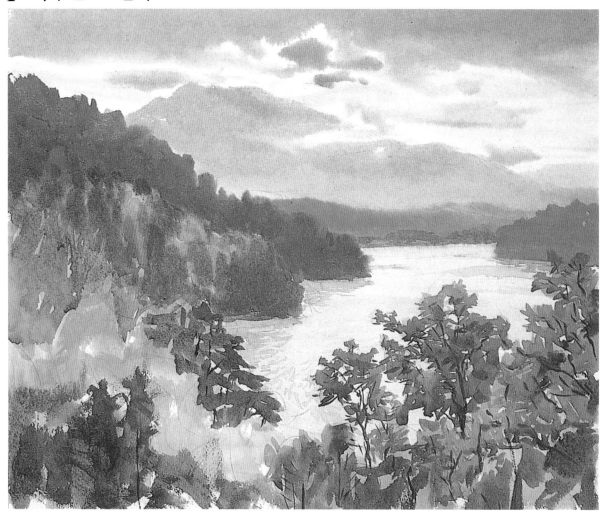

● 가지나 나무기둥은 마지막에 그린다

나무에 음영을 나타낸다.

마지막으로 가지, 기둥을 그린다.

2 세부 완성에 들어간다 —— 근경을 다 그려 넣었으면 전체 상태를 정리한다.

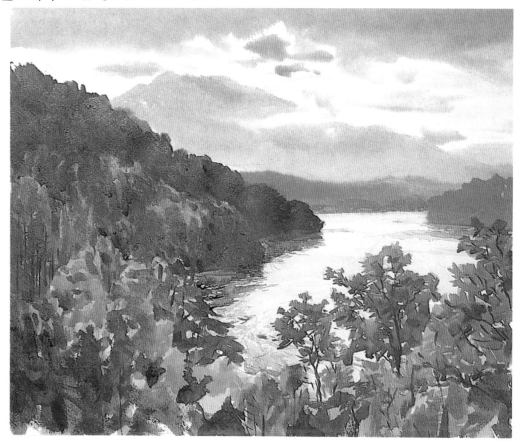

● **그리기의 순서** 나무를 그리기(근경은 거의 완료)→계곡의 상태를 가다듬고, 주제인 수면을 마무리한다.

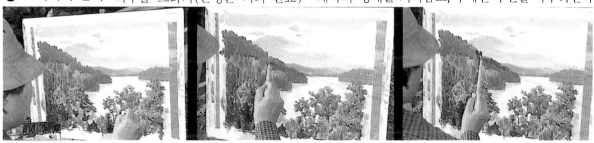

나무의 잎 등을 표현하면 중경 근경이 거의 완료 된다.

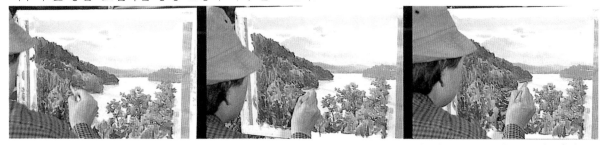

중경의 산을 투명도 높은 청색계통으로서 톤을 가다듬는다. 끝으로 수면에 비치는 계곡의 그림자 상태를 강조하여 전체를 완성한다.

녹색의 농담으로서 나무를 구분해 그린다

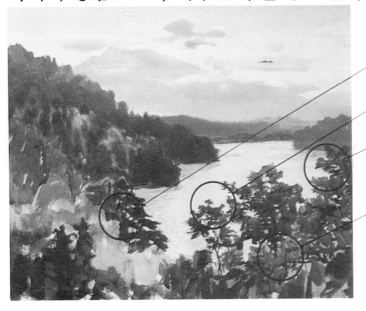

여유있고 대범하게 나타냈다.

세밀하게 묘사한 나무.

가지나 줄기를 그리면 실재감이 명료해진다.

나무의 덤불이 앞쪽에 있는 느낌을 더욱 강조하기 위해 한번 더 바탕색을 입힌다. 먼저 색이 마르고 나서 겹칠하도록 한다.

● 나무를 그린다

바탕색이 마르고 나서 잎의 녹색을 채색하면 경쾌한 질감이 살아난다

겹쳐서 칠할때 바탕색이 충분히 마르고 나서 그리면 보기 좋은 경쾌한 터치가 살아난다.
축축한 동안에 겹쳐서 만들어낸 효과와 상대적이 된다.

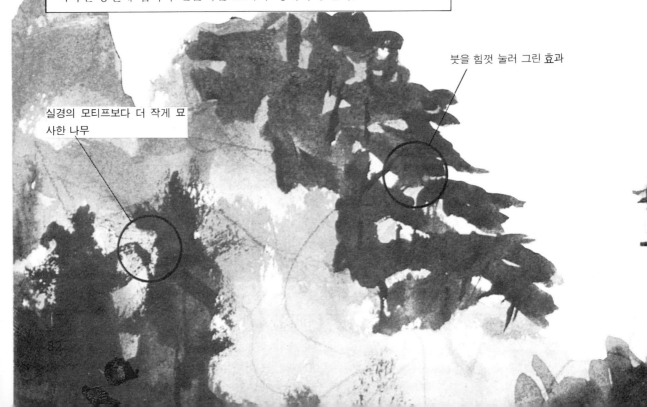

붓을 힘껏 눌러 그린 효과

실경의 모티프보다 더 작게 묘사한 나무

나무의 줄기와 호수면의 빛남을 그린다

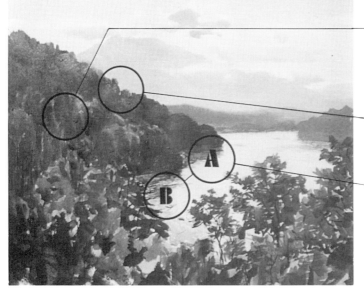

산으로 스며들듯이 짙은 청색계통의 물감을 듬뿍 붓에 묻혀 가볍게 그린다.

계곡의 능선 부분을 붓을 눕히듯이 하여 짙은 청색계통으로서 다시 나타낸다.

실경에 가까운 강한 색조로 그리면 호수면이 빛나 보인다. A 는 녹색계통의 색, B 는 청색계통으로 나누어 진다.

주제의 호수면을 제일 마지막에 마무리한다

근경을 어떻게 표현하느냐에 따라서 원경, 중경, 근경의 명암이 명료해진다. 그 결과 상당히 어둡던 중경의 상태가 약간 밝은 느낌을 갖게 되었다. 먼저 채색한 색보다 더 어두운 색을 겹칠하여 3경의 계조를 정리한다. 끝으로 수면에 비친 계곡의 그림자나 잔파도의 상태를 강조하면 거의 완성된다.

바탕색을 일부 남겨놓은 채로 가지와 잎을 그린다.

바탕색으로서 짙은 청색계통의 색을 겹칠한다.

붓끝을 살린 리듬감 있는 터치

가지나 줄기는 마지막으로 그린다.

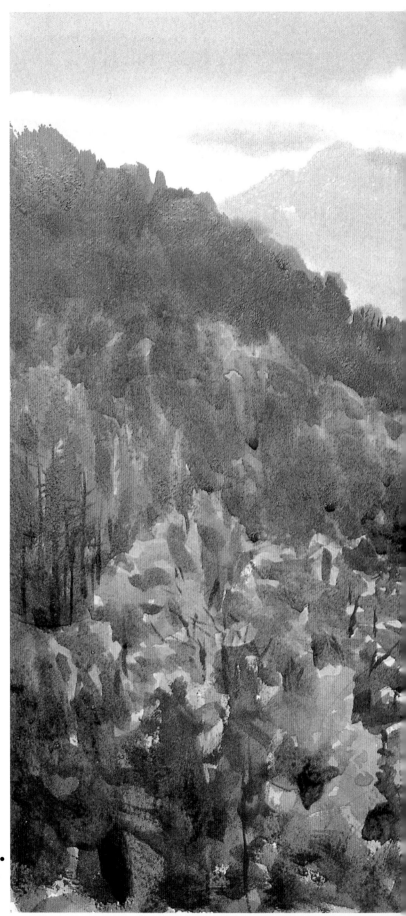

•호수가 보이는 경치•
투명수채화
F 8호

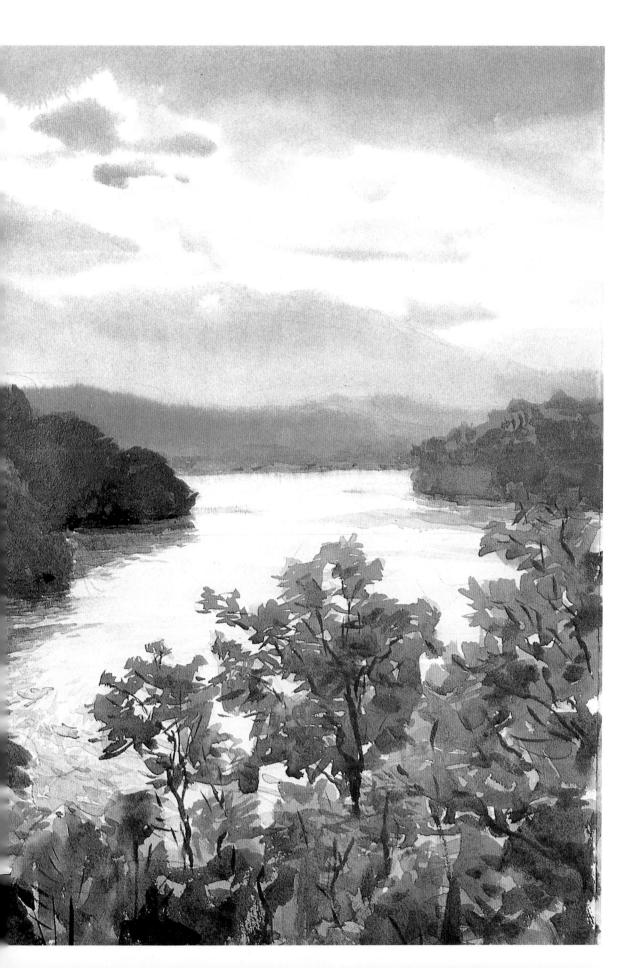

전체의 톤을 차분히 하여 완성

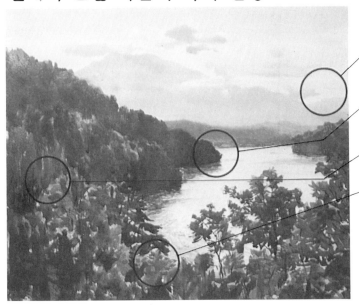

좌측의 계곡과 조화를 갖게 하기 위해서 짙은 청색계통으로서 나무를 나타냈다.

계곡의 수평선 부분에다 어두운 색으로 긴장감을 주면 원근감이 명료해진다.

수풀을 가장 짙은 녹색계통으로서 마무리 하면 원근감이 살아난다.

두드러지기 쉬운 부분의 톤을 정리한다. 수풀 속에서 두드러지고 있는 부분에 투명도가 높은 녹색계통의 색으로 한다.

끝으로 투명색을 보태어 화면을 차분한 느낌이 들게 한다

나무의 잎이나 가지의 약한 부분에 녹색계통의 색을 겹쳐서 표현한다. 계곡과 우측의 수풀에는 어두운 색을 겹칠한다. 물감은 투명도가 높은 색을 사용, 바탕색이 마르고 나서 칠해야 한다. 끝으로 VIRIDIAN 에 소량의 ROSE MADDER 를 혼색해서 수풀이나 나무를 가다듬어 주어 완성시킨다.

근경 표현이 거의 완료했으면 붓을 놓고, 화면에서 멀리 떨어진 상태에서 검토해 본다.

도구는 신체와 일체가 되도록

작품을 위해 사용한 붓과 파레트는 작가의 손으로서, 마음으로 느낀 색을 전부 되받아 표현하고 있는 것이다.

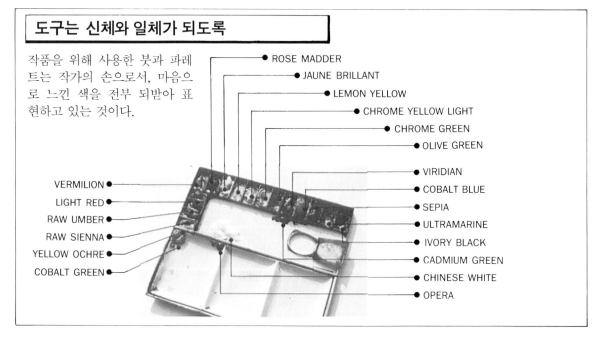

ROSE MADDER
JAUNE BRILLANT
LEMON YELLOW
CHROME YELLOW LIGHT
CHROME GREEN
OLIVE GREEN
VIRIDIAN
COBALT BLUE
SEPIA
ULTRAMARINE
IVORY BLACK
CADMIUM GREEN
CHINESE WHITE
OPERA

VERMILION
LIGHT RED
RAW UMBER
RAW SIENNA
YELLOW OCHRE
COBALT GREEN

알미늄제 파레트 물감을 두는 위치는 대개 정하여 그린다.

■ 우수 작품 예

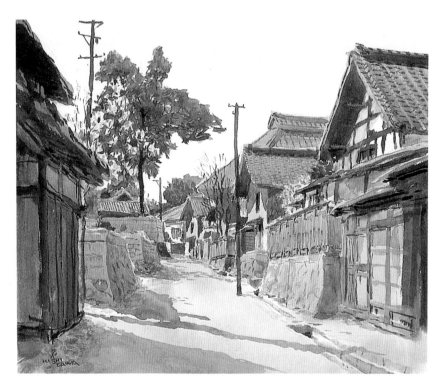

◀주택가의 봄

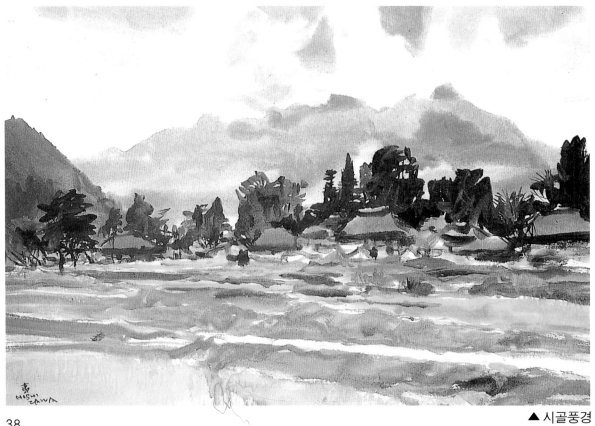

▲ 시골풍경

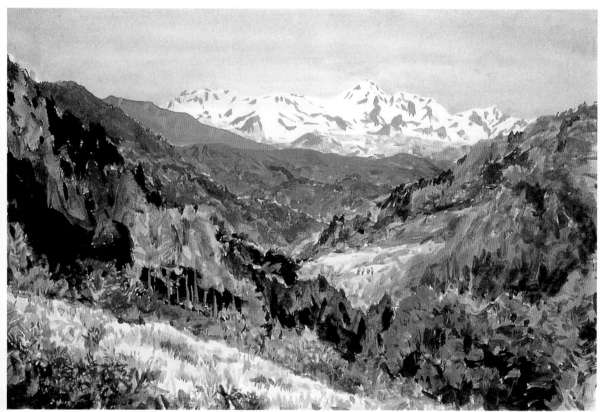

▲ 가을 풍경

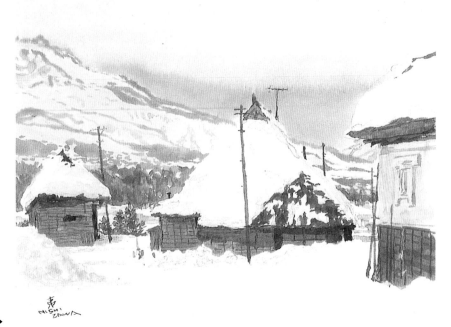

겨울풍경 ▶

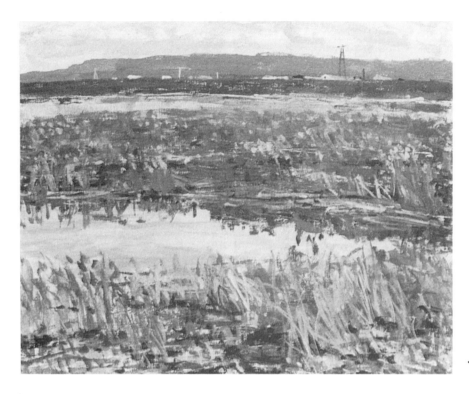

◀ 벌판

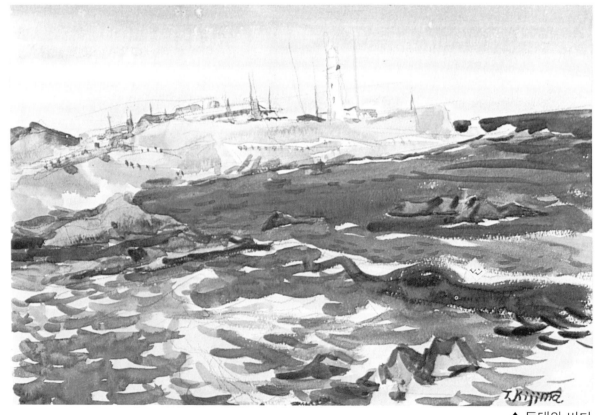

▲ 등대와 바다

맑은 날의 건물

- 두텁게 채색되어진 불투명수채화 표현. 투명수채화 물감중의 불투명성 물감을 많이 사용했다.
- 현장에서의 인상을 스케치했다가 아트리에에서 완성 했다. 아트리에에서는 현장에서의 감동을 떠올릴 수 있도록 단숨에 그린다.
- 원근감 있는 중경과 근경의 구성. 주제는 건물.
- 용지는 약간 두터운 흰색 볼지. 물감이 잘 흡수되어 지도록 종이 뒷쪽을 사용했다.

건물과 가로수를 주제로 한다

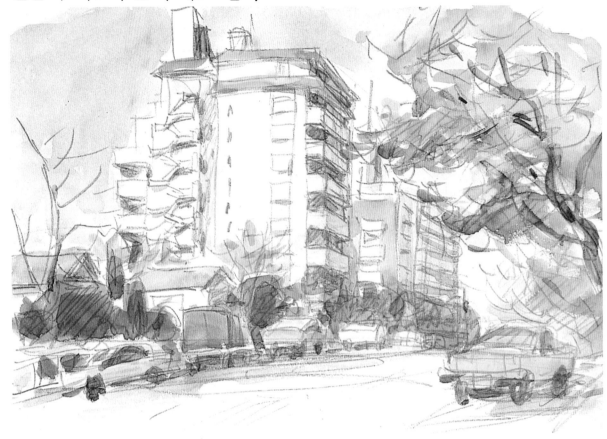

얇게 채색한 스케치. 쾌청한 날 건물의 벽색이 아름다왔다. 인상을 화면에 옮겨 그린다.

야외사생 장소를 정한다

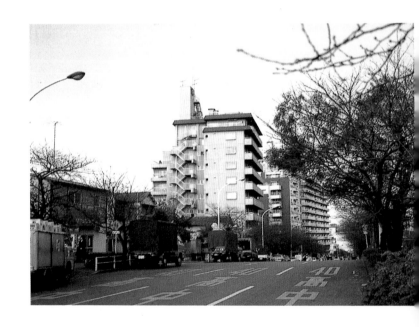

부드러운 연필로 형태를 잡는다

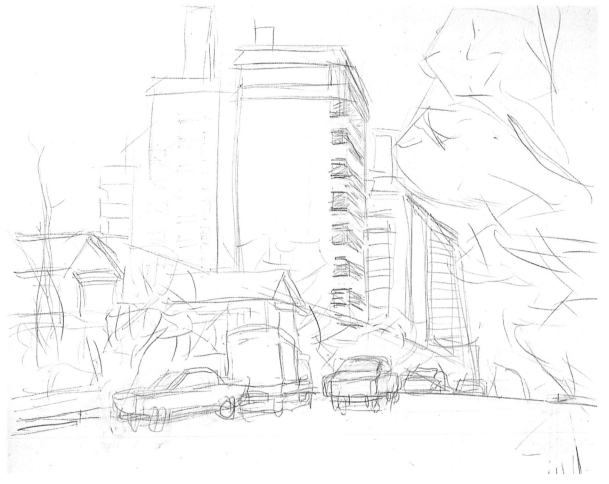

연필은 부드러운 6B. 데생은 건물의 베란다나 비상계단 등, 세밀한 부분까지 확실히 나타낸다.

● 먼저 화면의 내용을 정한다

도로면과 중경인 가로수를 2개의 사선으로서 표현하여 건물 윤곽을 그린다

먼저 눈선을 그려 넣는다

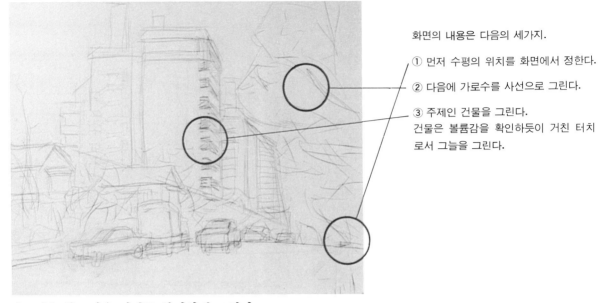

화면의 내용은 다음의 세가지.

① 먼저 수평의 위치를 화면에서 정한다.

② 다음에 가로수를 사선으로 그린다.

③ 주제인 건물을 그린다.
건물은 볼륨감을 확인하듯이 거친 터치로서 그늘을 그린다.

밑그림은 부드러운 연필로 분명하게 그린다

● 효과적으로 변형한다

중경과 근경에 의한 구성

이 그림은 중경을 주제로 한 구성이다. 우측의 가지는 근경으로서 배치하고 건물의 수직선에 대하여 가로수의 사선으로서 화면에 움직임과 원근감을 주고 있다. 또 주제인 건물의 양감을 강조하기 위해서 하늘의 면적을 극소화하고, 폭이 있는 차도로서 건물의 존재감을 높이는 구도로 되어 있다.

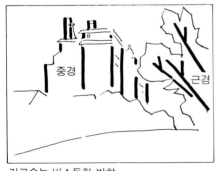

가로수는 비스듬한 방향

생략이나 변형에 의해 주제가 살아난다

주제를 살리기 위해서 실경의 생략이나 변형을 할 수도 있다.
2 동의 건물은 뒷동을 작게 잡고, 제일 앞쪽에 오는 벽면을 당당해 보이게 한다 스케치에 그려져 있던 우측의 자동차도 지워지므로서 보다 건물이 살아난다. 하늘에서도 원근감을 나타내기 위하여 구름을 사용했다.
파란 하늘과 벽색이 이루는 대비관계에서 감동했던 기분을, 구도에서도 강하게 표현하고 있다.

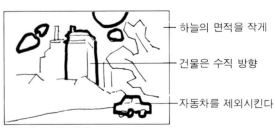

하늘의 면적을 작게

건물은 수직 방향

자동차를 제외시킨다

생략이나 변형한다

투명수채화 물감으로 두껍게 나타내는 법

수채화로서 두껍게 나타내는 방법인 경우, 일반적으로는 과쉬 물감을 사용한다. 그러나 여기 예로 든 작품을 제작하는데에 사용되어진 물감은 투명수채화용 물감이다. 투명수채화 물감 중에도 투명도가 높은 것과 투명도 낮은 것이 있다. 작가는 후자를 중점적으로 사용하여 두껍게 나타내는 방법을 실시했다. 그러나 본래 두껍게 칠하도록 만들어져 있지는 않은 물감을 사용한 것으로서, 투명도 높은 색을 썼을 경우, 건조한 다음에 빛을 내니까 주의할 필요가 있다 (우측표 참조).

●투명수채화 물감과 과쉬의 차이점

	투명수채화 물감	과쉬 (불투명수채화 물감)
성 격	안료입자 ― 작다	안료입자 ― 약간 크다 증점제 첨가
엷게 칠할 때	(본래의 사용법)	엷게 칠할 수는 있으나 입자가 거칠게 일어날 수 있다
두껍게 칠할 때	표면이 부드러워서 발색에 깊이가 있다 투명도가 특히 높은 색인 경우 표면이 너무 빛나므로 주의한다	(본래의 사용법)

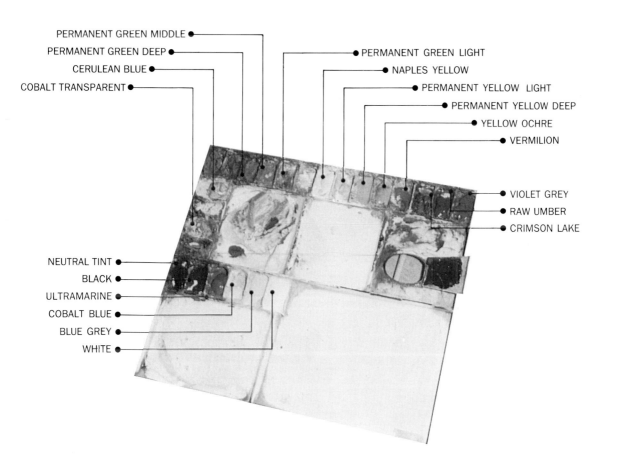

PERMANENT GREEN MIDDLE
PERMANENT GREEN DEEP
CERULEAN BLUE
COBALT TRANSPARENT

PERMANENT GREEN LIGHT
NAPLES YELLOW
PERMANENT YELLOW LIGHT
PERMANENT YELLOW DEEP
YELLOW OCHRE
VERMILION

VIOLET GREY
RAW UMBER
CRIMSON LAKE

NEUTRAL TINT
BLACK
ULTRAMARINE
COBALT BLUE
BLUE GREY
WHITE

엷게 갠 물감을 사용, 면으로 포착하여 그린다

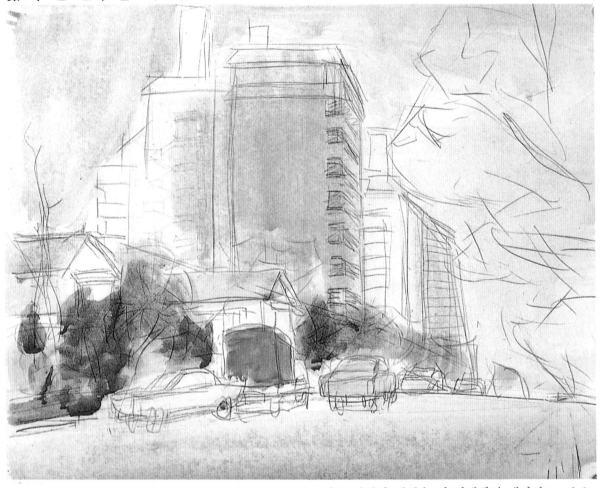

주제를 면으로 나타내어서 엷게 풀은 물감을 착색한다. 화면 전체의 배색을 이 단계에서 생각하고 있다.

작품에 사용한 붓과 파레트

제작에 사용했던 붓과 파레트

두껍게 칠하는 표현 방법을 위하 서는 붓이나 파레트를 큰것을 시 용하는 것이 좋다. 붓에 물감을 듬 뿍 묻힐 필요가 있으며, 또 물감 부족에 의한 빈틈이 남지 않게 하 기 위하여 넉넉하게 개어놓을 필 요가 있다.

● 바탕색을 표현하는 순서

데생을 종료했으면 우선 하늘 부터 시작한다. 극히 엷게 한 파랑을 평필로 그린다.

나무를 그려야 할 부분의 하늘을 그린 후 주제인 건물의 벽면을 엷게 밑칠한다.

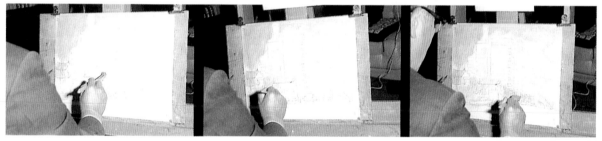

중경인 지붕에 색을 입히고 나서 적색 계통을 엷게 한 색으로 가로수를 그린다.

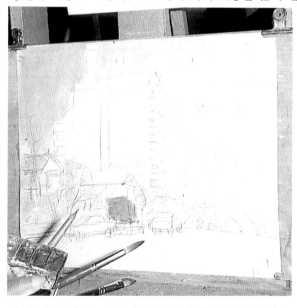 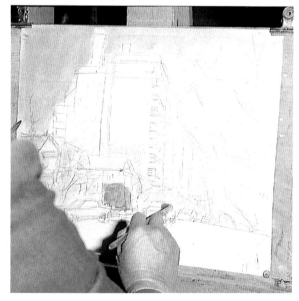

차의 색은 엷게 그린 다른 부분에 비해 한단계 짙은 색을 착색한다.

하늘의 색 부터 엷게 입혀간다

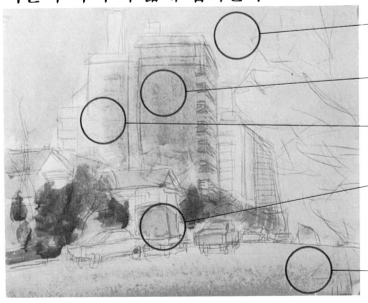

우선 배경인 파란 하늘을 엷은 BLUE GREY 으로 착색.

이어서 벽을 NAPLES YELLOW 에 VER- MILION 을 약간 혼합한 색으로서 착색.

가장 밝은 부분은 거의 채색하지 않는다.

트럭의 색은 엷은 CERULEAN BLUE. 이 색 은 화면 속에서 제일 짙게 그려져 있다. 어떻게 마무리하느냐에 주목.

차도는 엷은 VIOLET GREY.

하늘 → 맨션 → 가로수 → 차 → 도로 순으로 표현한다

물감은 물로 엷게 한 것을 듬뿍 만들어둔다. 널찍한 붓으로서 건물, 도로 등을 하나의 면으로 포착하여 착색. 이때 가장 밝은 색 부분을 남겨두고 그린다. 여기서는 전체의 배색계획을 정해 둔다. 색의 중복 이 자유스러운 두텁게 칠하는 방법이긴 해도 밑칠 을 하는 단계에서 완성시의 배색계획이 미리 정해 져 있지 않으면 안된다.

자동차를 진한 색으로 칠한다

트럭은 진한 청색으로 착색. 이 청색은 완성시까지 그대로 살리고 있다. 다음이 그려넣는 과정을 통하 여 배색상의 기준으로 되어 있다(아래 그림 참조). 청색의 트럭, 황색의 자동차, 진한듯한 색을 입힌 후 도로에다 단숨에 갈색계통의 색을 바른다. 끝으로 PERMANENT GREEN MIDDLE 을 엷게 한 색 으로 가로수의 녹색을 살리면 밑칠 과정은 끝난다.

배색계획은 바탕색 단계에서 결정한다

배색은 주제인 건물의 벽면 색에 맞추어 결정해 간다

이 그림의 주제는 건물. 주제의 주 조는 파란 하늘을 배경으로 한 밝게 빛나는 건물의 벽이다. 이 벽면을 중심으로 하늘·차도·나무 등 특 유의 색을 정해간다. 자기가 노린 효과를 살리기 위해서 개성적인 색 을 어떻게 배치할지 연구하는 것도 중요한 일이다.

보색관계의 배색

예로 든 작품에서는 파란 하늘과 테 마인 벽색은 거의 보색관계로 되어 있다. 차도와 벽을 동색계통으로 통 일, 트럭은 청색으로 해서 화면에 긴장감을 주는 배색으로 되어 있다. 수목의 녹색과 지붕인 적갈색의 보 색 사용에 따라 화면에 생동감이 인 다.

● 바탕색을 표현하는 순서

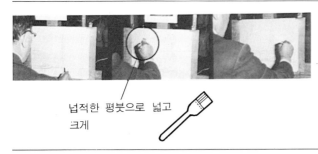

넙적한 평붓으로 넓고 크게

잘 그려진 데생은 채색하기 쉽다

데생이 뚜렷하게 되어 있으므로 빠른 속도로 바탕색을 그린다.
하늘은 BLUE GREY 를 엷게 한 물감. 평붓을 사용.

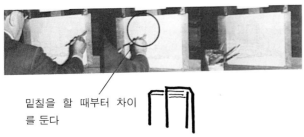

밑칠을 할 때부터 차이를 둔다

하늘을 먼저 그렸으면 건물에 착색

근경인 나무가 그려넣어질 부분의 하늘도 그린다. 다음에 중경인 건물의 벽면에 착색. 좌측과 우측의 건물에서는 바탕색 표현을 할 단계에서 부터 아주 약간 차이나는 색으로 한다.

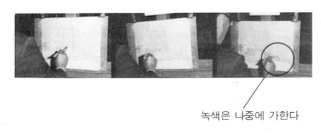

녹색은 나중에 가한다

가로수의 색은 VERMILION과 BLUE GREY

2 층 건물의 지붕을 그리고 나서 가로수를 착색한다. 색은 VERMILION 에 아주 약간 BLUE GREY 를 섞은 색으로서 나무 전체를 하나의 덩어리로서 한다.

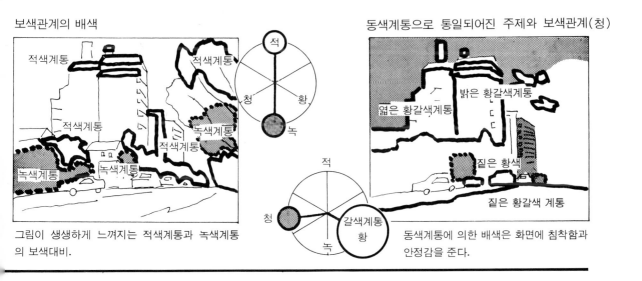

보색관계의 배색

그림이 생생하게 느껴지는 적색계통과 녹색계통의 보색대비.

동색계통으로 통일되어진 주제와 보색관계(청)

동색계통에 의한 배색은 화면에 침착함과 안정감을 준다.

두텁게 착색하는 방법으로 건물 부터 그린다

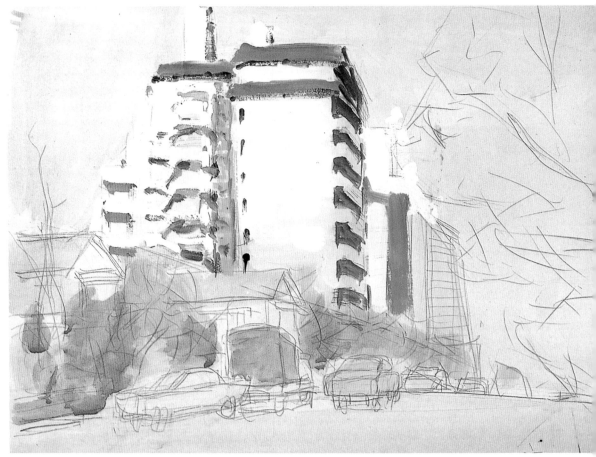

● 하늘을 그린다

붓의 움직임은 운동감있게 화면을 문지르듯이.

근경인 나무를 그릴 예정인 화면 우측 부분에도 먼저 하늘을 그려둔다. 구름 형태는 마음에 들 때까지 거듭 수정한다.

50

● 건물을 그린다

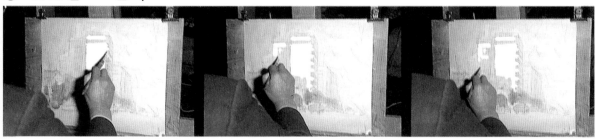

밝은 톤의 벽면을 고르게 한다. 그려넣는 속도는 매우 빠르다.

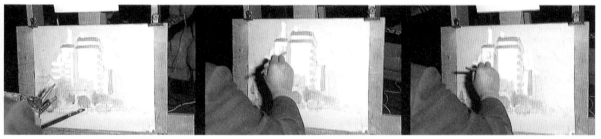

지붕 부분을 나타내고 벽면에 어두운 톤을 넣어간다.

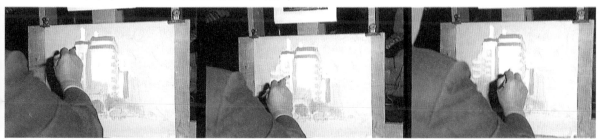

빌딩 중앙의 벽면에 다시 밝은 색을 겹치고 나서 WHITE 로 창을 그려넣는다.

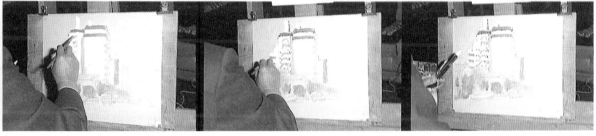

그늘 면을 그린다. 음영은 BLACK, 가까운 색과 GREY 의 밝은 톤 두 종류로 나눈다.

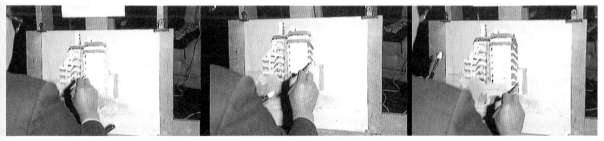

비상계단을 흰색으로 한 후 베란다를 그린다. 두개의 건물 사이에 그늘색을 넣어 완성한다.

주제인 건물 부터 그려간다

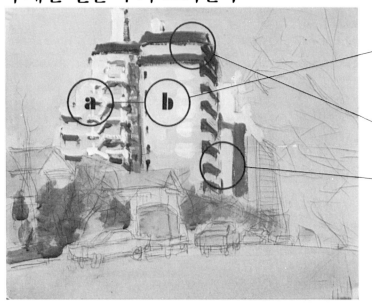

● 밝은 색에서 어두운 색으로 ●

① 맨 먼저 칠하는 벽색은 WHITE 를 베이스로, PERMANENT YELLOW 와 VERMILION 을 조금 섞은 색.

ⓐ 는 그리기 완료. ⓑ 는 바탕색 칠하기 단계.

② 다음에 약간 어두운 톤인 지붕을 그린다.

③ 끝으로 그려넣어야 할 음영.
VIOLET GREY 에 WHITE 를 약간 혼합한 색. 입체감이 분명히 산다.

그리는 순서는 주제 부터 그리는 것이 합리적

앞 단계에서 배색계획이 세워졌으면 이제는 두텁게 칠하기에 들어간다. 우선 처음의 인상을 애매하게 만들지 않게 하기 위하여 주제(건물)부터 그려간다. 주제가 정해졌으면(하늘·도로·나무 등)은 주제와의 조화를 헤아리면서 그리면 편하다.

두텁게 그리는 순서

선표현 → 면표현 → 입체표현으로

데생은 선으로서 외형을 매우 세밀하게 그려넣는다. 바탕색 단계에서는 엷게 푼 물감을 면에 칠하면서 배색계획을 결정한다.
다음에 주제인 벽면을 두텁게 칠하고 나서 음영의 색을 그려넣으므로써 입체감, 볼륨감, 질감을 표현한다. 하늘도 면으로서 칠하고 나서 구름을 화면에 넣어 입체감을 나타낸다.

1. 선표현(연필 데생)

2. 면표현(엷게 칠하기)

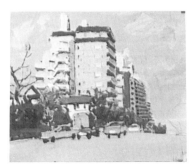

3. 입체표현(두텁게 칠하기)

● 건물을 그리는 순서

아래의 색 위에다 불투명한 WHITE 를 겹쳐 그리기 시작한다.

중심 모티프 부터 두텁게 그려가기 시작한다

우선 밝은 톤인 부분에 착색해 둔다. 순서는 중심 모티프의 벽면부터 칠한다. 벽면에 있는 창이나 비상계단을 신경쓰지 말고 평면적으로 하는데, 그늘이나 어두운 색 부분을 남겨두고 그린다.

조금 그늘이 진 부분

밝은 톤에서 어두운 톤으로 진행한다

빛이 닿고 있는 부분중에서 약간 어두운 톤의 색을 그린다. 빨간 지붕은 VERMILION 에다 황색과 WHITE 를 아주 약간 혼합한 색.

WHITE 이에 WHITE 를 겹칠한다.

벽면에 다시 색을 칠한다

벽면에 다시 WHITE 를 베이스로, 아주 약간 PER-MANENT YELLOW 와 VERMILION 을 합친 색을 칠한다. 다음에 WHITE로 창을 그린다. 좌측의 맨션은 빨간 지붕의 위치를 약간 위로 수정했다. 데생에 얽매이지 말고 형태를 확인하면서 그려가도록 한다.

보통은 그늘인 부분부터 그린다.

비상계단의 그늘을 그린다

비상계단은 그늘인 색부터 먼저 해간다. 그늘 색은 밝은 벽면의 톤에 맞추듯이 주로 밝은 GREY 를 사용하고, 어두운 부분은 BLACK 에 가까운 색으로 한다.

계단의 밝은 부분을 WHITE 로 그려 낸다.

비상계단과 베란다를 그린다

비상계단을 WHITE 로 그려간다. 베란다는 VIOLET GREY 에 WHITE 를 섞은 색으로서, 그늘을 그려넣는다. 이로써 입체감이 분명해진다.

1 하늘과 뒷쪽의 건물을 그린다

붓터치가 생생하게 살아있는 하늘을 표현. 주제인 벽면은 파란 하늘에 의해 한층 강하고, 눈무시다.

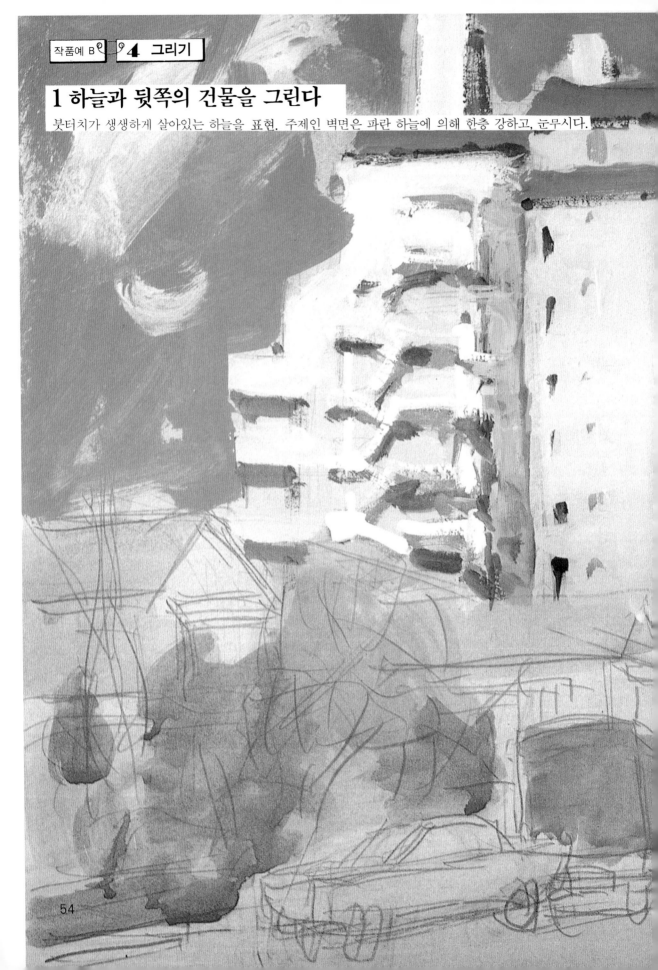

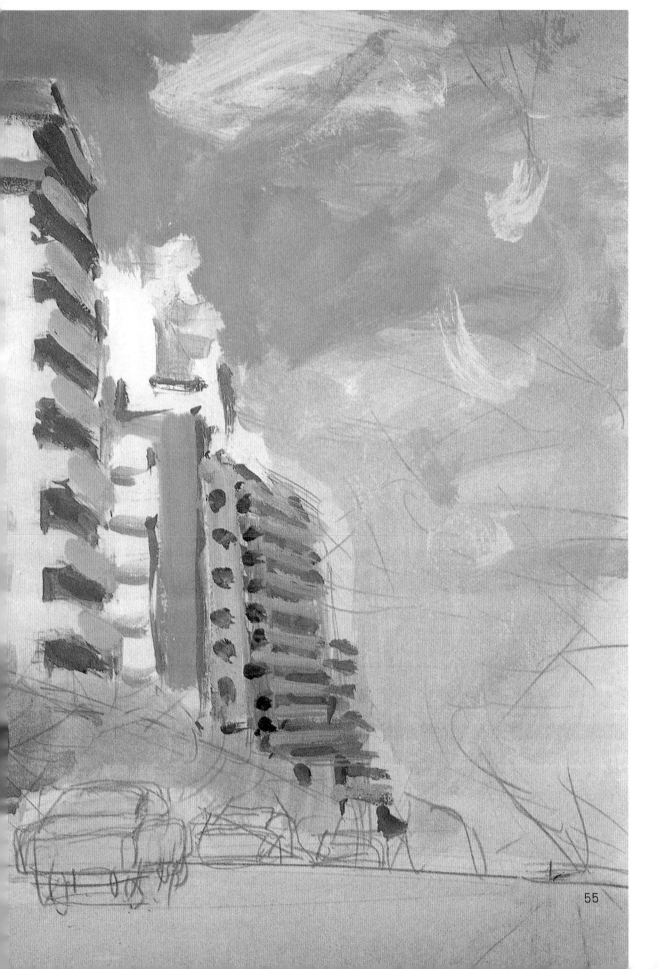

55

주제인 벽면은 파란 하늘로 인해 더욱 빛나 보인다

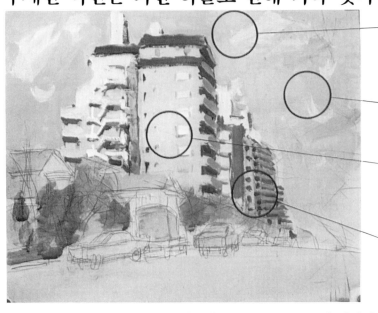

파란 하늘은 BLUE GREY 와 COBALT BLUE 의 혼색. 주제인 건물과 보색관계에 있다.

근경인 나무를 그려야 하는데, 그 보다 앞서 하늘을 그려 둔다.

3 회의 겹칠에 의해 완성된다. 좌우에 있는 건물색이 정해지고 나서 주제인 벽면색이 결정된다.

건물은 외관을 자세히 그리면 실재감이 강해진다.

하늘의 색은 벽면 색에 맞추어 정한다

중심 테마인 벽면은 3 회의 겹칠에 의해 신중하게 결정한다.

다음에 밝은 톤인 하늘을 그린다. 하늘은 주제를 돋보이게 표현하는 것이 포인트. 벽면의 밝은 갈색계통에 대하여 보색에 해당하는 청색계통을 칠하여 주제를 강조한다. 또 단조로움을 피하기 위해서 구름을 집어넣어 폭있는 하늘로 완성시켜 간다.

잎가지의 배경이 될 하늘을 먼저 그려둔다

근경의 나무 표현은 잎가지를 통하여 파란 하늘이 내다보이도록 묘사할 것이 포인트이다. 잎사귀로 가리워지는 하늘도 이 단계에서 의식하여 그려둔다. 두텁게 하는 방법이기 때문에 나중에 수풀 등을 그려가기는 용이하다.

중심 테마인 벽면의 색을 마지막에 결정한다

ⓐ ⓑ ⓒ 의 밝은색 벽면은 WHITE 를 베이스로 한 PERMANENT YELLOW 와, VERMILION 의 혼색이다. 그러나 3개의 벽면은 각기 색이 달라 보인다. 같은색끼리인 혼색이라도 혼색시의 색 분량에 차이가 있으면 당연히 느낌이 달라진다.

주제 ⓐ 의 벽면은 ⓑ ⓒ 의 톤을 기초로 하여 세번째까지 겹쳐서 칠하여야 한다.

파란 하늘을 그리기

잎가지를 그리기

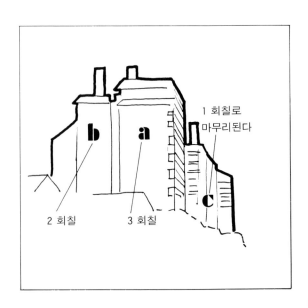

색채의 기본 지식 – 색상에 대하여

황색에 적색을 혼합하면 오렌지색이 된다

색상환으로써 색의 위치관계를 알 수 있다

황색에다 CRIMSON LAKE 나 CARMINE 등 적색을 혼합하면 오렌지색이 생긴다. 또 황색에 청색을 더하면 녹색이 생긴다. 이 관계는 색상환의 그림으로 보면 이해하기가 쉽다 빨강, 보라, 청색, 녹색, 황색으로 불리우는 색상은, 1 개의 고리 모양으로 늘어 놓을 수가 있는데 이것을 색상환이라고 한다. 고리속에서 빨강과 노랑색의 위치관계를 보면 그 사이에 등색이 있다. 이것은 물감을 섞어보면 같은 결과로 된다. 빨강과 노란색을 섞으면 오렌지색(등) 이 생기며, 빨강의 양을 적게하면 노랑에 가까운 오렌지색이 생긴다. 반대로 빨강을 많이 넣으면 주홍색에 가까워진다. 즉 색상환은 각기의 색관계를 제시하고 있어 색채를 이해하기에 가장 편리한 도표이다.

황색에 청색을 넣으면 녹색이 된다

또 하나의 예를 생각해 보자. 노랑에 청색을 더하면 어떤 색이 나올까? 색상환을 보면 녹색이라는 것을 알 수 있다. 실제로 물감을 섞어보면 역시 녹색이 된다. 그러나 그 녹색은 조금 탁한 느낌이 되며, 튜브에서 나온 VIRIDIAN 보다는 푸르스름한 색이다. 탁해지는 이유는 상환의 중심부에 가깝기 때문이다.

반대색(보색)과 동색계통을 구분 사용

색상환 상에서 반대측에 있는 색을 반대색이라고 하며, 엄밀한 반대색을 〈보색〉이라고 한다. 이에 대해 색상환의 서로 옆자리에 놓은 색을 동색계통이라 한다.

이 반대색과 동색계통은 색채의 취급법상 극히 중요한 것이므로 꼭 사용해 보기 바란다.

반대색(보색)은 화면을 긴장시키며 생생한 느낌을 준다

가령 녹색에 있어서 황록이나 청색은 동색계통으로서, 반대쪽에 있는 적색은 반대색이다. 실제 화면에서 이 관계를 생각해 보자. 녹색의 나무를 그린다. 거기서는 황록이나 푸른 기가 있는 녹색 등의 터치가 겹쳐지게 된다. 이것은 동색계통의 관계이다. 이 중에서 반대색인 빨강이랑 갈색을 더하면 어떻게 될 것인가. 동색계통끼리 통일되어 있는 것 속에 빨강이 들어오며 긴장감이 살아난다. 흐리멍텅했던 화면이 생생한 생기를 찾게 된다.

보색이 없는 색채 구성은 부자연스런 세계

자연계에서는 다양한 색이 있는데, 이것을 간략화한 것이 보색관계이다. 즉 어떤 색 그룹에 대하여 보색을 더하므로써 자연스런 색채 관계를 표현할 수 있다. 보색이 없는 색채 관계는 불완전한 세계라고도 할 수 있다.

동색계통은 색을 동화시켜 침착하게 한다

녹색의 터치 안에 황록이나 OLIVE GREEN 등 동색계통을 가하면 두드러진 변화는 나오지 않는다. 그러나 조금씩 색면이 두께를 더해가서 온화해진다. 보색효과와는 정반대되는 역할이 있다. 가령 화면 일부가 안정감을 잃고 있을 때, 동색계통을 겹칠하면 부드러운 톤을 찾게 된다.

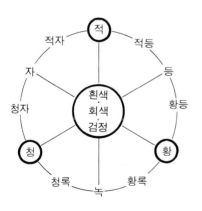

같은 색상인 물감

CRIMSON LAKE
PILK
VERMILION
LIGHT RED

2 중경을 거의 완성시킨다

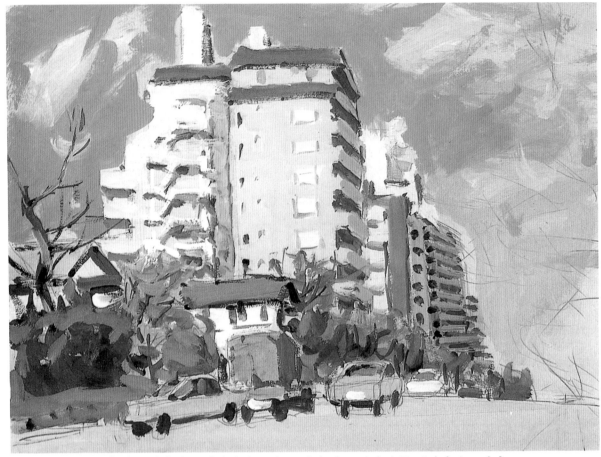

가로수는 바로 앞에 있는 것일 수록 분명하게 그리고, 멀리 있는 것일 수록 생략하여 그린다.

● 가로수와 자동차를 그린다

자동차의 차체나 타이어, 넘버 판도 그린다.

3 근경을 그린다

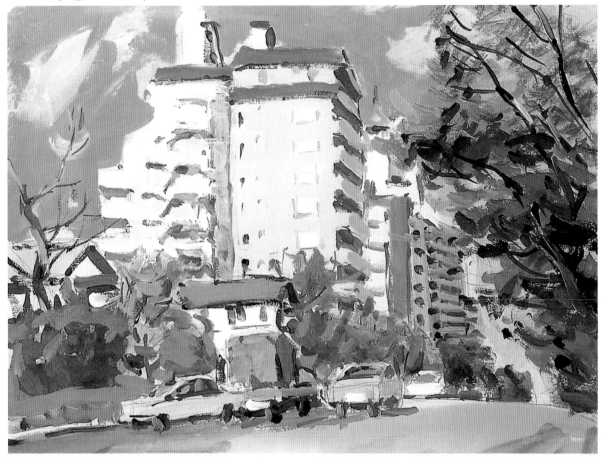

도로와 나무는 터치로 구분한다. 도로는 매끄럽게, 나무는 움직임이 있는 터치.

● 나무와 도로를 그린다

도로를 힘차게 그린다. 엷게 칠해둔 위에 WHITE를 겹칠하고, 갈색과 노란색을 칠한 다음 상태를 본다.

근경인 나무를 그린다. 잎의 색은 VERMILION에 VIOLET GREY를 조금 섞고, WHITE로 엷게 하여 만든다.

가로수와 자동차를 세밀하게 표현한다

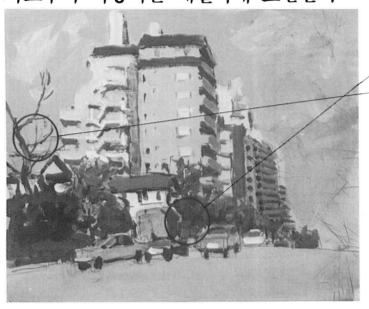

순서는 2층 건물의 지붕과 흰벽 → 가로수 → 자동차로 진행한다.

원근을 명확하게 나타내기 위하여 조금 남겨둔 부분.

나무의 표현은 가지가 흔들리는 특징을 살펴 묘사한다.

명암의 콘트라스트에 따른 원근(공간)을 표현.

앞쪽에 있는 조그만 집의 벽은 하얗게, 강한 콘트라스트를 갖고 있다. 이 때문에 뒤에 있는 주제인 건물과의 거리감이 강해진다.

원근감은 터치나 명암으로 표현한다

여기서는 화면을 긴장시키는 가로수에 착수한다. 주제인 건물의 상태에 대해 어떻게 가로수를 나타내고, 또 원근감을 정확하게 묘사하느냐가 포인트. 건물의 벽면은 평평하게 칠해져 있다. 이에 대하여 가로수는 세밀한 터치로 표현한다. 또 흰벽의 2층 건물은 콘트라스트가 심한 흰색과 짙은 회색으로 부상하고 있다. 가로수와 일체가 되어서 주제인 건물과의 원근감을 정확한 것으로 만들고 있다.

터치와 색채로서 원근감을 표현한다

터치의 차이에 의한 원근	거칠다(크다)	약간 가늘다	매끄럽다
색채(색의 선명함)에 의한 원근	높다(선명하다)	약간 높다	낮다(둔하다))

근경을 그려서 원근감을 강조한다

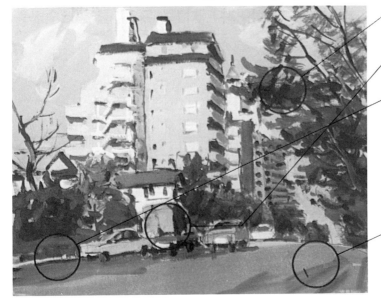

앞쪽에 있는 것을 강조하는 대담한 붓터치

차체의 밝은 부분은 처음에 엷게 칠한 CERULEAN BLUE 를 끝까지 살리고 있다.

이 푸른기를 띤 회색은 차도의 원근감을 살리고 있으며, 동시에 주제와 동색계통으로 통일한 차도의 색을 적당한 분량으로 억제하고 있다. 게다가 하늘의 푸르름과 이어져서 주제인 건물을 부각시켜 주고 있다.

단조로움을 피한 표현법.
차도의 색은 WHITE 와 VIOLET GREY 의 혼색을 베이스로, YELLOW OCHRE 를 아주 약간, 그리고 VERMILION 을 보태었다.

주제를 받쳐주고 있는 도로는 동색계통을 사용하면 차분한 느낌

차도는 주제인 건물을 잘 받쳐주어야 할 것이 포인트다. 벽면의 색과 차도의 색을 동색계통으로서 통일, 물감의 층을 두텁게 하여 지상위에서 건물을 잘 건디게 한다. 물감의 양이 얇으면 중량감이 부족하다. 끝으로 근경의 나무를 그린다. 근경의 잎가지는 붓터치를 살려서 묘사하면 원근감이 강조된다.

● 가로수 ● 멀리 갈수록 작아져서 마지막엔 한 점으로 맺어진다.

● 자동차 ● 멀리 있을수록 작아진다.

근경은 화면 속에서 가장 앞쪽에 있는 것을 강조한다

근경은 화면 속에서 가장 앞쪽에 있는 것을 표현하는 것이 포인트. 방법은 여러가지 있지만, 예로 든 작품에서는 다음과 같이 연구하고 있다.
① 붓터치를 크고 분명하게.
② 나무 사이를 통해서 하늘이나 멀리 있는 경치가 바라보이게 한다.
③ 잎가지는 뒤에 있는 건물을 가리고 있다.
④ 나뭇잎에 노랑이나 녹색계통의 선명한 색을 배색한다.

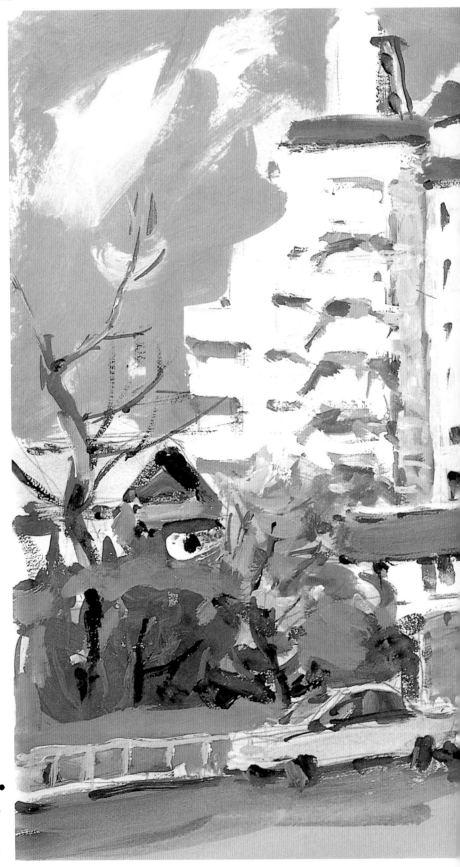

● 개인 날의 건물 ●

투명수채화와 불투명수채화
혼합 표현

F 8호

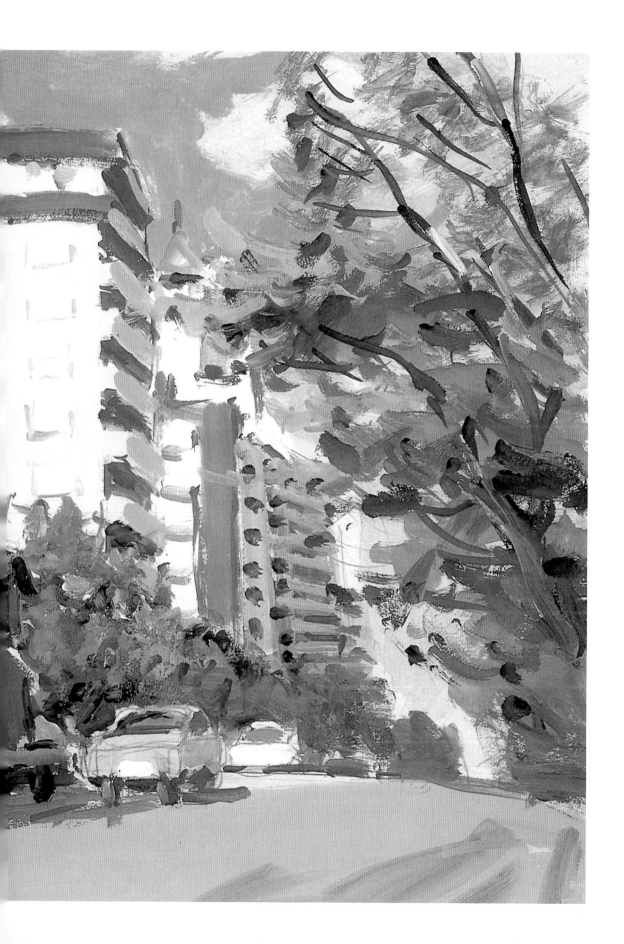

화면에서 좀 떨어져서 전체를 검토한다

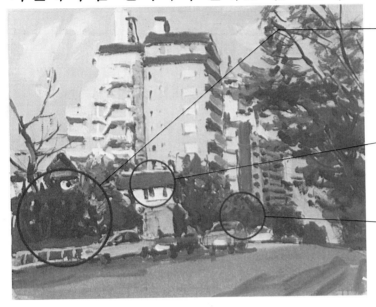

밝은 벽을 회색으로 바꾸고, 보도에 가드레일을 그린다. 중경 앞쪽의 원근감이 강조되며 화면도 차분해진다.

지붕의 모양을 가다듬으면서 회색 톤을 더욱 어둡게 하여 배경과의 콘트라스트를 강조.

가로수를 약화시켜 바로 앞쪽의 녹색과의 차이를 둠으로써 원근감을 살린다.

화면의 상태를 차분한 느낌이 들게 하여 완성

거의 완성된 시점에 가서, 화면에서 부터 조금 떨어진 곳에 서서 전체를 살핀다. 처음의 감동했던 이미지가 충분히 표현되었는지, 그리고 밸런스나 그 상태를 검토한다.

우선 주제는 정확하게 표현되어 있는지, 형태가 틀리지는 않았는지, 원근감이 있는지, 명암의 톤은 적당한지, 너무 경박스런 터치는 없는지 등 세부에 이르기까지 확인해 둔다. 여기서는 중경의 원근감을 강조하기 위해 맨션 앞쪽의 가로수와 집쪽에 포인트를 주어 화면에 안정감을 갖게 하여 완성시켰다.

인공물과 자연을 구분하여 표현

건물의 벽면이나 차도는 붓터치가 거의 남지 않도록 고르게 칠하고 있다. 이것에 대해 자연물인 나무 등 붓터치를 충분히 살려서 생생하게 표현하고 있다.

인공적인 모티프(건물·차도)

건물의 벽면

자연스런 모티프(나무, 숲)

근경의 잎사귀

뚜렷한 명암이 화면에 리듬감을 준다

우측 그림은 밝은 부분과 어두운 부분의 그림이다. 명암이 화면 전체에 보기좋게 배치되어 리듬감을 느끼게 한다. 화면의 구성요소에는 여러 가지가 있는데, 밝고 어둡기의 조화로움은 중요한 강조가 되겠다.

어두운 부분

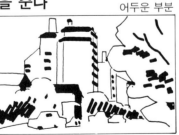

밝은 부분

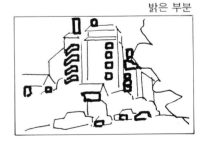

■ 우수 작품 예
■ 초보자를 위한 기초지식

먼저 처음으로 그림을 그리려 하는 사람에게 충고를

어린이에게 연필과 종이를 주게 되면 어머니를 그리든가 고양이를 그리든가 자기가 좋아하는 것을 그리게 되겠지요. 그것이 차차로 발전해 가서 고도의 것을 그리게 되는 것입니다. 아무튼 자기가 좋아하는 것에서부터 시작한다는 것이 가장 중요한 것입니다.

기술적으로는 어떤 것에서 부터 시작하면 좋을까요?

중요한 건 마음이라고 생각합니다. 그러나 마음만 강조해도 안되고 기술도 필요한 것입니다. 우선 그러기 위해서 가장 중요한 것은 물체의 '형태를 잡는다'는 것입니다. 가령 정육면체를 그려 보면 좋겠지요. 그림을 잘 그리는 사람이든, 그렇지 않은 사람이든, 비뚤어진 데가 있으면 누구라도 알 수 있을테고, 비뚤어지지 않게 그릴 수 있게 됩니다. 정육면체를 그렸으면 직육면체 다음에는 삼각뿔, 원뿔을 그리도록 하는 겁니다.

형태가 잡혔으면 다음은 색채에 들어가게 됩니다. 단풍이라면 단풍을 주워와서 파레트위에 놓고 비슷한 색을 칠해 보는 것입니다. 나란히 놓고 비교해 보면 알기 쉽겠지요. 적어도 그릴 마음이 있어서 그림을 시작한 사람이라면 시간이 걸리든 걸리지 않든간에 지금 말한 것 정도의 일은 해야 할 것입니다. 갈색인가 검정인가 녹색인가를 대상으로부터 얻는 것입니다. 그것을 부분적으로 메워 가면 좋을 것입니다.

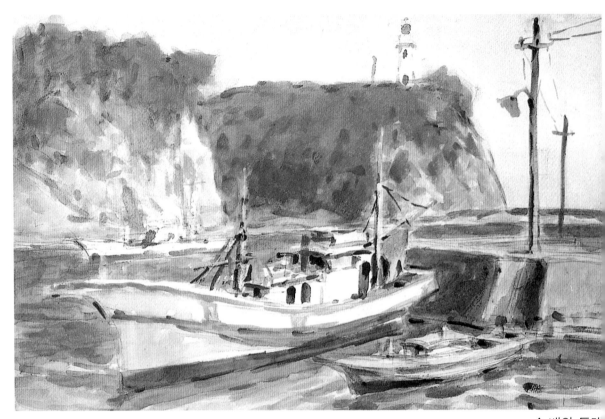

▲ 배와 등다

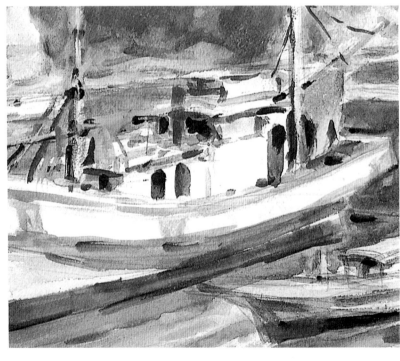

◀배와 등대 부분도

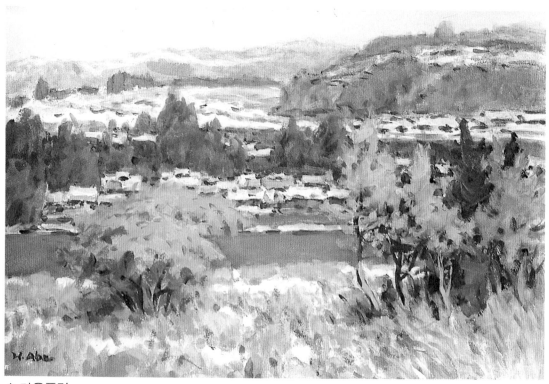

▲ 가을풍경

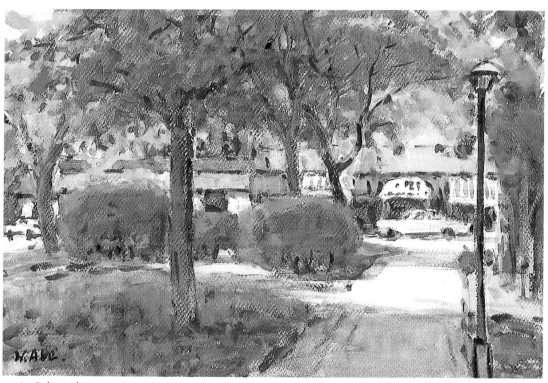

▲ 녹음(綠陰)

그 밖의 기본 자세는 어떤 것입니까 ?

중요한 것은 마음입니다. 화면 구성상 보는 이에게 쾌감을 주는 구도라는 것이 중요합니다. 구도 속에는 빛이 닿아서 빛나고 있는 곳과 그늘진 곳, 그 단계가 다른 것입니다. 그것이 보는 이에게 쾌감을 주지요. 그것을 발견하는 게 마음입니다. 그러니까 색을 발견한다든가 형태를 정확히 그린다든가 하는 건 단순히 사물인 겁니다. 남을 감동시키는 풍경을 발견하는 것이 마음입니다. 역시 삼각뿔이나 원뿔을 배우는 것뿐인 작업은 시시한 것입니다. 재미가 없어요. 그러니까 그것과 평행해 가는 셈입니다. 극히 간단한 예로 산이 있고 바로 앞에 민가가 한채 있는데,"아, 이것을 잘 그려낼 수는 없을까 ?"하는 기분이 일어난다면 그 사람은 그림을 그리려는 마음이 발동한 것이겠지요.

그리고 중요한 것은 그림에 인간 그 자체가 정말로 잘 나타난다는 것입니다. 그러니까 좋은 그림을 그리고 싶다면 자기 마음을 높이지 않고선 안되겠지요. 마음이 있고, 표현할 수단이 있어야 성립하는 것이라고 생각합니다. 주제는 어디까지나 마음이고, 기술은 따라가는 것이 아니면 안되는 것입니다.

잘 그리기 위한 방법은 무엇입니까 ?

그림 그리는 것이 즐겁지가 않다면 오래 계속하지 못할 것은 당연합니다. 따라서 즐거운 마음으로 그려야 하는데, 즐거워지려면 우선 주제에 빠져야 하겠지요. 마음에 끌리는 주제를 발견하게 되면 우선 그려보고 싶어질 것입니다. 하지만 그렸다고 해서 만족할만한 그림이 금방 나올리는 없습니다. 그렇다는 것은 그 이상의 좋아질 가능성을 감추고 있다는 것이기도 하지요. 만족에 가깝도록 노력하는 동안에 반드시 재미를 느껴가게 될 것입니다. 너무 높이 바라지 말고 한 걸음 한 걸음 다가가도록 하는 것이 잘 그릴 수 있는 비결일 것입니다.

풍경화를 그릴 때, 주의해야 할 점은 어떤 점입니까 ?

우선 풍경도 살아 있다고 하는 것이지요. 산도 강도 수목도 모두 살아 있는 것입니다. 상대를 생물로 생각하고, 그리고 또 그 경치에 감동한다. 이것이 중요합니다. 한데 감동만으로는 그림이 되지 않습니다. 그것을 어떻게 표현하느냐에 있지요. 그리는 이상으로 대상물의 구조를 이해하지 않으면 안됩니다. 다음에 색깔을 찾아내지 않으면 안됩니다.

우선, 이것은 기본적인 것이지만, 하나의 물체를 보는데에 눈의 높이를 바꾸는 겁니다. 휘익 둘러봅니다. 눈의 위치를 바꾸어 보며 그 중에서 가장 좋아보이는 곳을 찾아냅니다. 그렇게 하므로써 매력을 느낄수 있는 동기가 만들어지는 것입니다. 정물을 그릴 때에 누구나가 해 보는 일인데, 풍경에서도 마찬가지입니다. 일어나서 돌아다녀 보지 않으면 안됩니다. 높은 곳에 올라가 보지 않으면 안됩니다. 여러 각도에서 보도록 해야 합니다.

사생하러 갈 때는 뭐든지 그립니다.

예쁘다고 생각된 곳, 매력 있는 곳에서는 전체적으로 그려 보도록 합시다. 그럴 경우는 6〜10호로 완전히 투명하게 그립니다. 투명하게 그리면 물체를 잘 볼 수 있게 되지요. 이렇게 해서 그린 것이 불투명하게 그렸을 때의 자료가 됩니다. 나에게 있어서 주제라는 것은 무엇이든지 6호〜10호로 투명하게 그려와서 불투명하게 그리는 것입니다.

그릴 장소를 결정했으면 다음은 무엇을 합니까 ?

다음은 종이의 크기를 정합니다. 그리고 가로로 해서 그릴지, 세로로 그릴지를 정합니다. 그 순서가 중요합니다. 그 다음에 눈의 높이를 종이상의 어디로 할지를 정해서 선을 그리지 않으면 안됩니다. 그 눈 높이인 선을 결정한 다음에는 움직이지 않도록 합시다. 그리고 풍경을 보는 자기 눈의 위치도 바꾸어서는 안됩니다. 눈높이인 선을 정확히 해 두었으면 그것을 토대로 하여 길이든 나무든 건물이든 그려나가야 합니다.

그 다음에 할 일은 자기의 그림 속에서 가장 중요한 것, 그리고 싶은 것의 위치를 종이 위에 대략적으로 잡아 놓지 않으면 안됩니다. 나머지는 그것에 맞추어 나가면 됩니다. 중요한 형태의 크기, 위치를 정해 두면 그림의 틀이 잡히게 될 것입니다.

또 하나 이런 방법도 있습니다. 눈높이를 결정했으면 근경에 있는 건물이나 커다란 나무 등, 종선을 잡아 크기를 결정합니다. 그것을 하나의 척도로 삼아서 가로 길이를 정합니다.

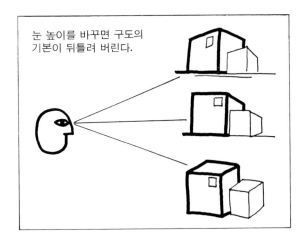

눈 높이를 바꾸면 구도의
기본이 뒤틀려 버린다.

척도를 잘 잡아서 그리는 것이 중요합니까?

건축물이 있을 경우는 눈높이에 사선이 집중해 있다는 것을 기억해 두는 게 좋습니다. 그러니까 건축물을 그릴 때는 우선 수직선과 눈높이에 집중해 있는 사선인 횡선을 비교해 보는 게 중요합니다. 어느 정도의 각도로 기울어져 있는지를 보면 투시도법을 열심히 머리속에 떠올리지 않더라도 자연히 사물을 볼 수 있게 됩니다.

다음은 색입니다. 우선 색의 묘미를 느낄 수 있는 사람이 되지 않으면 안됩니다. 상호 색의 차이를 비교할 수 있는 힘을 가져야 한다는 것이지요.

중량감이나 질감은 지금 말한 대로 하고 있으면서 의식에 두어야 할 것입니다. 풍경은 공기나 태양에 의해 질감이 살아납니다. 빛에 대해서 이과적인 두뇌를 사용하지 않으면 안됩니다. 그렇다고 그대로 그리면 일러스트가 되어 버립니다. 광선을 염두에 두고서 그늘진 어두운 곳에서도 그저 어둡지만은 아닌 색깔의 묘미를 느끼게 해야만 하는 것입니다.

어두운 부분을 단순히 어두운 부분으로만 보지 말고 또 한 종류의 색이 있다고 느낄 수 있도록 훈련해야 합니까?

역시 그것을 느끼기 위해서는 어느 정도 수업이 필요하겠지요.
어쨌든 그림을 그리는 법이나 붓을 사용하는 법 등은 남에게서 배우는 것이 아닙니다. 배울 수 있는 것은 원칙이란 것 뿐입니다. 스스로 시험하고 배우

면서 자기 스스로 발견해 내는 것입니다. 재료며 도구의 선택도, 풍경화를 감상하는 것도, 자기가 직접 시험하고 실패를 거듭하면서 반성해 가는 동안 차차로 자기 것으로 되는 것입니다. 그림을 그린다는 것의 결론은, 주체성은 자기에게 있다고 하는 것입니다. 주체성을 확립한 후 그림을 공부하는 것이 중요한 태도입니다. 그러므로 이 책은 여러가지로 자기가 시험해 볼 때 참고로 하기 위한 책입니다. 다른 사람의 그림을 자기 것과 비교해 보기 위한 것일 뿐입니다.

성인이 된 다음에 그림을 시작한 사람은 어떤 점에 유의해야 좋을까요?

우선 남이 그린 것을 흉내내려고 생각하면 안됩니다. 그보다는 다른 사람의 작품을 보고 이런 그림을 그리고 싶다. 이런 것을 '그리고 싶다는 기분'이 우선 일어나게 해야 합니다. 동기가 확실해야 합니다. 하지만 거기서 중요한 것은 스스로 만족할 수 있게 그려 본다고 하는 것이지요.
그릴 주제는 너무 복잡한 것은 피하고 단순한 것으로서, 형태며 색감이 좋은 것을 선택합니다. 풍경도 정물적인 풍경을 그리는 게 좋겠지요. 건물의 정면을 그리고 커다란 나무를 그리는 것도 좋은 방법이지요. 건물도 간단한 것에서부터 시작, 그러다가 멋지게 생각되는 건물이 있으면 복잡하고 어렵더라도 그것을 그려봅니다. 자기를 시험할 요량으로 도전해 보는 것입니다. 하지만 사실은 우선 풍경보다 정물에서부터 시작하는 쪽이 좋습니다. 간단한 것을 놓고요. 원래 정물이냐 풍경이냐 인물이냐 하는 것은 형식이지, 회화로서는 구별이 없습니다. 풍경을 그리더라도 정물을 보고 있는 것처럼 하면 좋습니다.

초보자와 프로 사이에는 기술이나 감각 이외에 어떤 점에서 차이가 나는 것입니까?

결국 우리는 매일 과제를 갖고 있다고 해야겠지요. 어떤 그림을 그릴까하는 숙제를 갖고 살아가고 있지요. 이번에는 어떤 그림을 그릴까하는 목표가 있어야 하지요. 과제가 머리속에 있는 것입니다. 그렇기 때문에 늘상 스케치를 하고 있는 것입니다. 초보인 사람은 생각의 갈래가 많습니다. 그래서 잘 되지 않습니다. 초보자라도 다음에 어떤 그림을 그리고 싶은지, 표현하겠다고 하는 과제를 갖지 않으면 언제까지고 잘 되지 않을 것입니다.

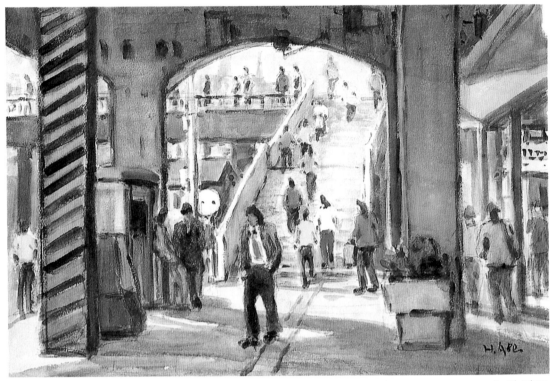

▲ 역 입구

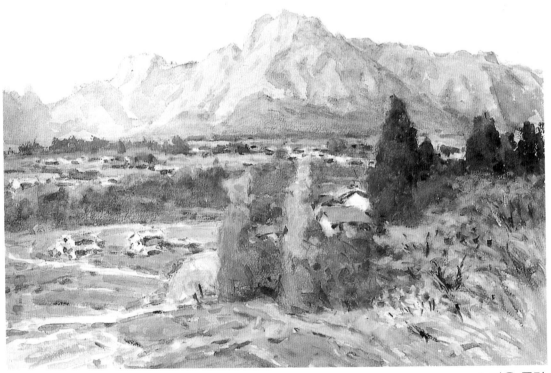

▲ 가을 풍경

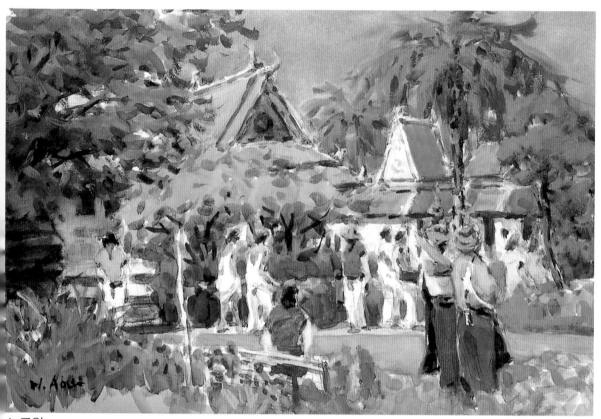

▲ 공원

공원의 부분도▶

어떻게 해서 주제를 찾아야 합니까?

뭔가 그림이 될만한게 없을까 하고 찾고 있으면 자주 발견하게 되지요. 스스로 그림을 그리다 보면 많이 나오게 되는 것입니다. 보통사람으로서는 그림이 될것이라고 생각지도 못하는 곳인데 그림을 그린 경험이 있으면, 이건 뭔가 될 것 같은데 하는 느낌이 오게 되지요.

그림을 잘 그리는 비결은?

우선 연필, 사인펜 등 모두 좋으니까 닥치는대로 여러가지를 그리는 것이 중요하다 생각합니다. 예를 들어 매일 아침 20분은 꽃을 스케치한다는 화가가 있습니다. 좋아하는 것을 여러가지로 그려 보는 겁니다. 그리고 있는 동안에 색도 볼 수 있게 될 것입니다.그 다음에는 남에게 보여 주도록 합니다. 부끄럽게 생각해서는 안됩니다. 구도원근법이 잘되었는지 어떤지, 자기만으로는 알 수 없는 면이 있으니까. 그저 혼자서만 그릴 게 아니라 친구나 선배에게 봐 달라고 하면 좋을 것입니다.

그리고 명화도 많이 보도록 합니다. 그러나 대가의 그림을 보고 이해 못하면서도 이해한다고 하지 말고, 정직히 모른다고 하는 편이 좋다고 생각합니다. 좋아하는 그림은 잘 음미해 보는 것입니다. 그리고 스스로 그려 가노라면 그 그림의 좋은 점이나 기법에 대한 노력을 이해할 수 있게 될 것입니다.

수채화에서는 특히 어떤 점에 주의하여야 합니까?

투명수채화를 그리는 방법에 있어서는 물감을 섞을 때에 흰색이나 검정을 가능한한 섞지 말고 그려보는 것이 중요합니다. 4색 이상 섞는 것도 피하는 것이 좋겠지요. 물론 여러가지 시도해 보면서 실패하는 것도 필요하지만.

색을 칠할 때는 밝은 색에서 어두운 색으로 칠해 갑니다. 대뜸 어두운 색을 칠하는 사람도 있으니까 절대 나쁘다는 건 아니지만, 일반적으로는 밝고 넓은 곳에서부터 칠합니다. 그쪽이 파레트도 더럽히지 않고 물도 혼탁해지지 않습니다.

그리고 수채화물감이란 물로 엷게 하면 밝은 색이 납니다. 물감을 찐득찐득하게 해서 사용할게 아니라 엷게 하여서 사용해 보도록 합니다. 그리고 투명을 좋아하더라도 두텁게 칠해 본다든가, 두텁게 칠하는게 좋더라도 투명하게 해 보면 새로운 발견이 있을 것입니다. 물감의 성질을 여러가지로 알아야 합니다.

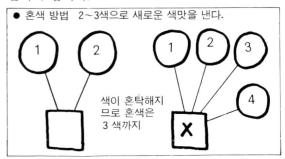

● 혼색 방법 2~3색으로 새로운 색맛을 낸다.

색이 혼탁해지므로 혼색은 3 색까지

튜브에서 짜낸 물감을 그대로 엷게 한 것만으로는 내고 싶은 미묘한 색의 변화를 느낄 수 없다. 그러므로 색을 혼합하여 채색하도록 한다.그러나 많이 섞는 것도 색이 탁하므로 주의.

수채화가 어렵다는 것은 어떤 점에서 입니까?

그것은 유화와 달리 겹칠이 자유롭게 안된다는 것입니다. 유화는 마음에 들지 않는 곳을 벗겨내거나 겹칠하거나 해서 앞시의 색을 없애 버릴 수가 있습니다. 수채화는 그것이 유화처럼 자유롭게 되지가 않습니다. 어느 정도는 수채화라도 가능하지만 그러므로 그리는 순서의 제한이 유화보다 크지요.

그림에 있어서 중요한 것은 무엇이라고 생각합니까?

그것은 색과 형태의 시(詩)라고 생각합니다. 비교적 사실적으로 묘사한 그림이라도 색이나 형태에 자기가 갖고 있는 시정이 담겨 있는지 어떤지가 중요한 것입니다. 수채화라는 것을 통해서 자기의 시심이라는 것을 시험하고 있는 거나 마찬가지 입니다.

수채화의 좋은 점이란 어떤 것입니까?

큰 작품은 별도로 치고 현장 사생에 있어서 이만큼 편리한 재료는 없다고 생각합니다. 간편히 가져갈 수 있고 건조가 빠르다는 것. 따라서 색의 중복을 잘 살릴 수가 있지요.

그런데 수채화가 혼탁해져서 안된다는 것입니다. 앗! 이 색이 아닌데 하고 마르지도 않았는데 다음 색을 채색하려고 하니까 파레트가 혼탁해진 것처럼 되는 것입니다. 수채화를 그리기 위해서는 투명색의 아름다움을 살린 표현을 하지 않으면 안되겠지요.

느티나무 있는 풍경

- 느티나무를 중심으로 은행나무, 단풍, 그 밖에 여러 가지 나무로만 화면을 구성한다. 여러가지 특징이 있는 잎이나 가지를 어떻게 구분해 있나에 주목.
- 바탕을 옅은색으로 한 다음 서서히 짙은 색을 입혀 가는 투명수채화의 대표적인 방법.
- 주제인 느티나무는 중경에 있기 때문에 근경의 은행 나무가 강한 톤으로 되어버려 균형을 갖기 어렵다. 이것을 느티나무를 깊이있게 표현, 강조시키므로써 해결하고 있다.

옅은 색으로 화면의 요소에 색을 입혀간다

연필로 나무의 윤곽을 잘 그려놓고 바탕칠을 한 후, 조금씩 착색을 시작한다. 근경의 수풀 부분은 남겨두고 우선 하늘부터 채색하였다.

야외사생 장소를 정한다 —— 느티나무의 가지에 마음을 빼앗겨 사생할 것을 굳힌다.

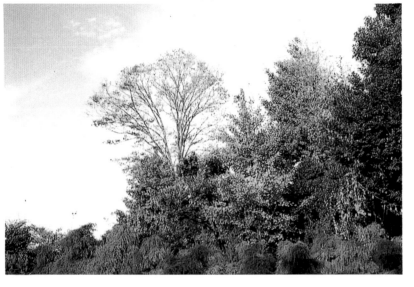

주제는 작가의 집 주변의 숲. 느티나무의 잎가지나, 달라지는 나무들의 색면에 마음을 빼앗기고서 사생할 장소를 잡는다. 제작을 시작한지 절반쯤 가서 구름이 걷히고 파란 하늘이 보이기 시작했다. 햇살도 강해져서 나뭇잎들이 빛을 발한다.

하늘의 색 부터 표현하기 시작한다

● 하늘의 색 부터 시작한다 ● 화면 속에서 가장 옅게 넓은 하늘을 제일 먼저 그린다.

● 전경의 은행나무를 그린다 ● 가장 선명한 부분이 될 은행나무는 황록색으로 한다.

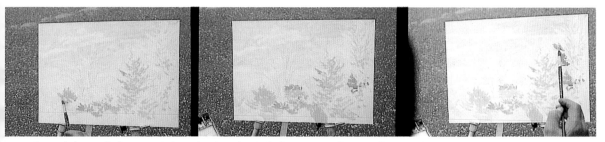

● 주변 부분을 그린다 ● 은행나무의 색조에 맞춰서 전경 주변 부분의 수풀이나 우측 끝 은행나무에 색을 입힌다.

● 구도를 결정하기 전에 스케치북에서 충분히 검토한다 ───────

종이에 스케치하기 전에 스케치북상에서 충분히 구상을 매듭짓는다. 중요 내용은, ① 주제를 어떻게 확실히 하고 또한 명확하게 강조할 것인가, ② 사각의 화면 속에서 주제의 위치, 크기를 어떻게 하면 좋을까이다.

풀은 엷은 색으로 바탕색을 나타낸다

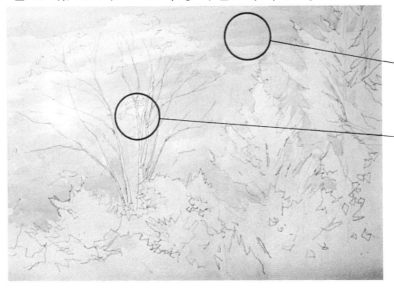

나무 사이로 보이는 하늘도 이 단계에서 잊지 말고 착색한다.

주요한 잎가지는 남겨둔다.

바탕색 단계에서 터치는 풀은 엷은 색을 사용한다. 짙은 색은 다음에 그려넣을 때에 사용한다. 투명한 수채화 물감의 사용법으로서는 이러한 방법이 합리적이다. 엷은 색위에 진한 색을 겹치면 중색효과가 살아난다. 반대로 진한 색위에 엷은색을 겹쳐놓으면 효과는 적다.

● 데생순서는 먼저 주제(느티나무)부터

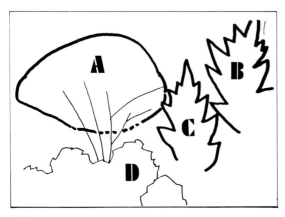

A 우선 주제인 느티나무를 결정.

B 화면 우측 끝의 은행나무를 결정.

CD 끝으로 안쪽의 은행나무와 앞쪽의 수풀을 그린다.

중심 테마(느티나무)의 위치 · 크기를 결정하고 나서 다른 부분으로 진행한다.

1 연필(4B～6B)은 약간 짧게 쥐고, 심을 세우는 느낌으로 사용한다.

2 우뚝 서 있는 느티나무를 화면 속에서 어떤 위치의 크기로 할 것인가를 우선 결정한다.

3 우측 끝 은행나무가 들어갈 화면의 짜임새를 정한다.

4 이로써 내측의 은행나무의 위치가 결정되면 근경인 풍경으로 진행한다.

5 근경인 나무들은 실경에서는 한눈에 포착할 만한데가 없다. 눈을 가늘게 뜨고 색상, 명암의 차이를 확인하여 그 윤곽을 그려넣는다.

하늘 색은 두색으로 나누어 그린다

넓은 면적으로 밝은 하늘 부터 칠을 한다. 하늘을 먼저 그려두는 쪽이 나중의 표현도 더욱 즐거운 마음으로 할 수 있게 된다. 밝은 색이므로 나무가지나 잎 등을 경쾌하게 겹칠한다.

A. 상부의 하늘 색은 COBALT BLUE 를 물로 엷게 한 색. WHITE 는 혼색하고 있지 않다. 물감은 듬뿍 만들어 둔다.

B. 하부의 하늘 색은 COBALT BLLIE 에 VERMILION 을 약간 혼합해서 침착한 톤으로 착색한다.

하늘을 2 층으로 나누어 채색하게 되면 하부의 하늘이 안쪽으로 들어가보여 원근감이 살아난다. 또 데생 단계에서 나무의 형태를 분명히 그려 두었으므로 하늘의 착색 부분을 정확하게 파악할 수가 있었다.

● 느티나무와 수풀 등의 조화가 구도의 중요점

작품은 중경의 느티나무와 근경의 나무들이 구성요소다. 느티나무와 근경의 나무의 밸런스가 구도의 생명이 된다.

1 느티나무는 좌측을 화면 가득하게 가지를 뻗게하고, 우측을 은행나무가 차지하도록 한다. 이렇게 함으로써 불안정한 날개형이 안정된다.

2 느티나무의 반원형의 원만한 커브가 화면에 변화를 주고 있다.

3 안쪽의 은행나무는 직선적인 가지와 원추형의 나무형으로서 느티나무의 곡선적인 맛을 돋보여 주고 있다.

1 중경인 느티나무(주제)를 근경인 나무들이 받들어 주어 안정시켰다.

2 반원형의 곡선이 화면에 변화를 준다.

3 수직형이 곡선을 통한 움직임을 돋보 돋보이게 한다.

느티나무의 잎을 나타낸다

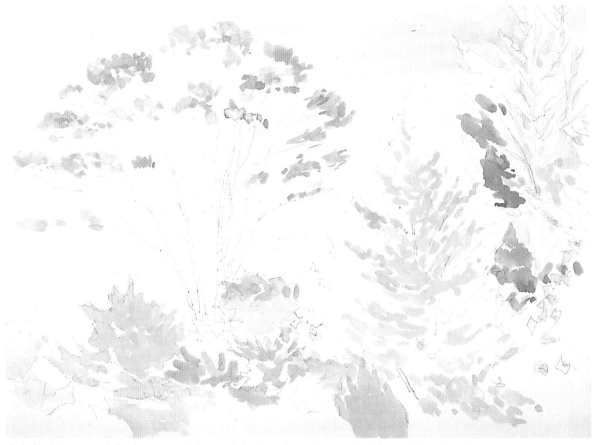

원경인 하늘과 근경인 나무를 그린후, 이번엔 주제인 느티나무의 잎을 그린다. 여기에서 바탕색을
나타내는 것을 완료.

● 나무가지 끝에서 부터 변화있게 그려간다

나무가지의 잎에서 부터 그려가면 날개형이 분명히 떠오르게 된다. 잎을 표현하는 터치는 어디까지나 경쾌하게

잎의 색을 듬뿍 만든다.

나무가지 끝에서 부터 그려간다.

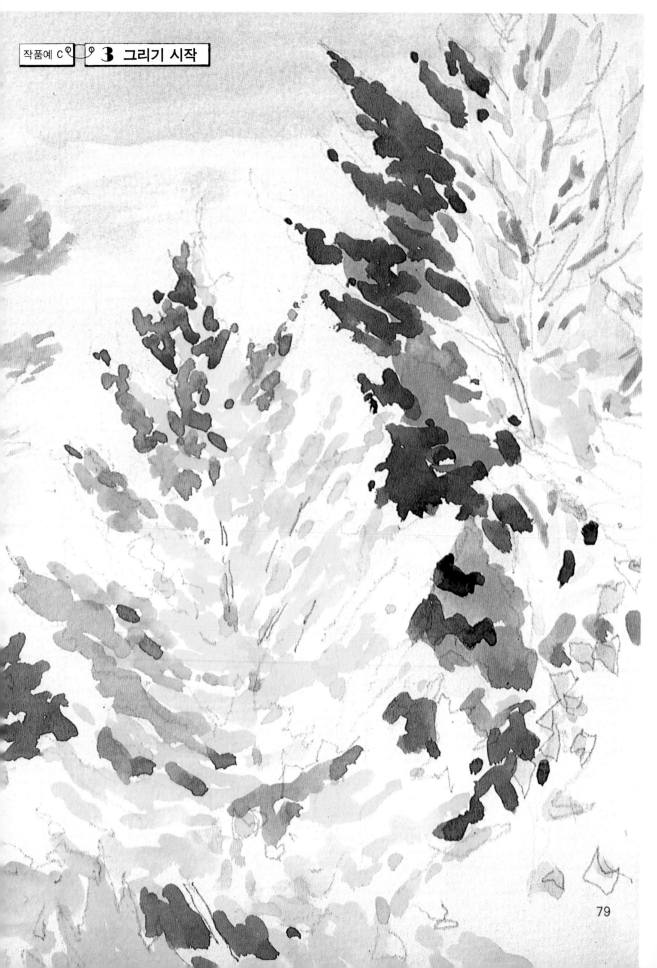

주제인 느티나무를 그린다

주제인 느티나무의 잎은 YELLOW OCHRE 와 VERMILION, 거기다 PER-MANENT GREEN 을 약간 혼색.

연필선에 맞추어 꼼꼼히 잎을 그려간다. 황색계는 PERMANENT YELLOW.

주제인 〈느티나무〉는 마지막에 그린다. 처음에 하늘(원경)을 그린 후 중경인 느티나무를 피해서 앞쪽에 있는 은행나무를 그렸다. 주변의 상태가 가다듬어졌을 무렵에 느티나무 잎을 여기에 맞추어서 그린다. 마치 무대에 주역이 등장한 것처럼 정리한다.

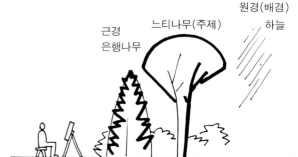

● 〈느티나무〉를 그린다

1

● 전후 관계를 명확히 한다 ●

연필데생에서는 잎, 가지, 줄기의 주요한 것을 그린다. 특히 전후관계를 알수 있도록 그린다.

2

● 잎은 덩어리로서 포착한다 ●

밝은 색에서 어두운 색으로 표현한다. 잎의 덩어리는 밝은 부분이랑 그늘진 부분 등 각기의 특징을 확실하게 포착한다.

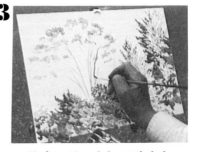

3

● 줄기는 둥근맛을 표현한다 ●

줄기는 밝은부분에서 어두운부분으로 착색. 앞쪽의 줄기·가지에 비해 안쪽에 있는 줄기·가지는 엷은 톤으로 그린다.

색을 겹쳐서 나타내면 나무의 우거짐을 살린다

나무 각각의 어두운 부분을 표현한다
이 단계에서 나무 각각의 어두운 부분의 위치와 면
적을 확실히 나타내어 그리기 시작한다. 한번 짙게
한 부분은 쉽사리 엷게 변경하여 나타낼 수가 없으
므로 주의.

바탕색의 유무가 발색에 영향을 준다
그림의 a 는 바탕색이 위로 겹쳐 칠한 곳, b 는 바탕
색이 없었던 곳이다. 바탕색이 되어 있었던 쪽이 색
에 깊은 맛이 있다. 가령 같은 색을 사용한 우측 윗
부분의 a 와, 같은 우측 b 를 비교하면 알기 쉽다.
(칼라는 p.79) 바탕색이 없었던 곳은 이제부터 이
위로 중색을 입혀갈 것이다.

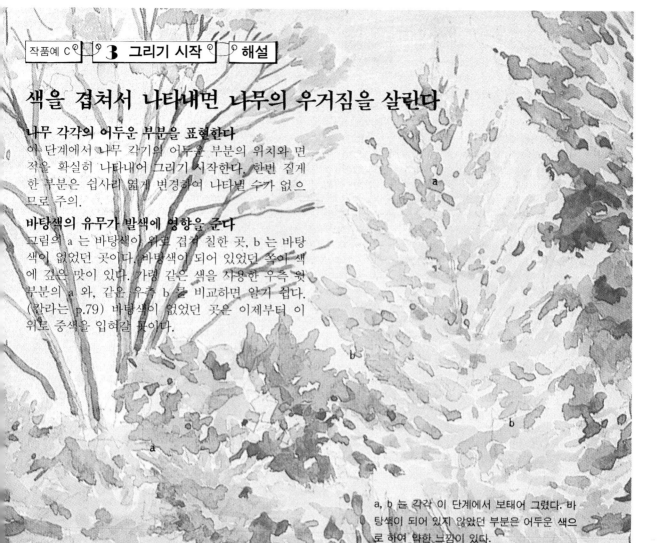

a, b 는 각각 이 단계에서 보태어 그렸다. 바
탕색이 되어 있지 않았던 부분은 어두운 색으
로 하여 약한 느낌이 있다.

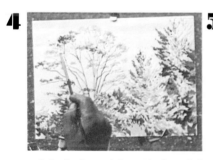

● 전후에 있는 잎을 구분해 그린다 ●

앞쪽의 잎은 줄기나 가지를 가리
고, 안쪽의 잎은 줄기나 가지 저쪽
편으로 있다. 이것을 분명히 구분
하여 그린다.

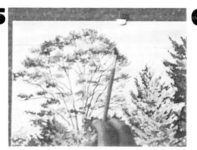

● 잎가지를 마무리해 간다 ●

잎가지의 톤을 강조함과 동시에
새로운 잎을 그려서 뚜렷한 느
티나무로 마무리해 간다.

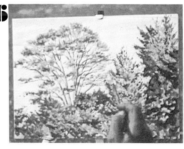

● 완성 ●

앞단계보다 구름이 걷히고 빛이
강해진다. WHITE 로 빛나는 잎
이나 가지 부분을 그려서 완성시
킨다.

1 느티나무의 가지를 그린다

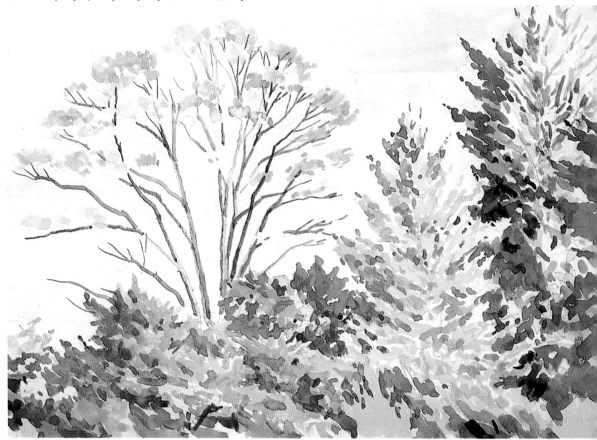

느티나무의 가지는 가늘게 그리기 좋은 소형의 붓으로 그린다. 가지의 둥근맛과, 달려있는 모양을 잘 보고 표현한다.

갑자기 진한 색으로 그리지 말고, 엷은 색부터 사용하기 시작한다. 어디까지나 신중하게 그려낸다.

그리는 톤이 단조로와지지 않도록 그리는 순서나 색의 농도에 변화를 주어서 공간을 살린다.

2 줄기나 가지에 음영을 나타낸다

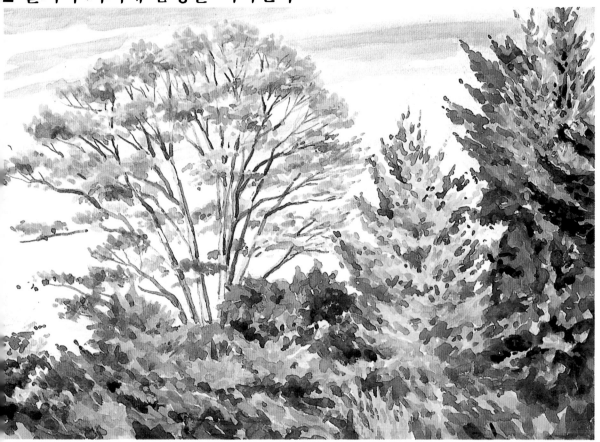

갑자기 파란 하늘이 펼쳐졌다. 여기서 하늘 색을 나타낸 후, 다음에 느티나무 잎을 완성하고, 마지막으로 근경인 풍경의 톤을 가다듬는다.

짙은 청자색으로 가지의 음영을 그린 다음, 밝은 부분을 흰색에 노란색을 섞어 겹쳐서 나타낸다.

근경의 어두운 부분은 한껏 짙게한 녹색을 겹칠한다. 서서히 수풀의 입체감이 살아난다.

전경을 어느 정도 그리고 나서 가지와 줄기를 그린다

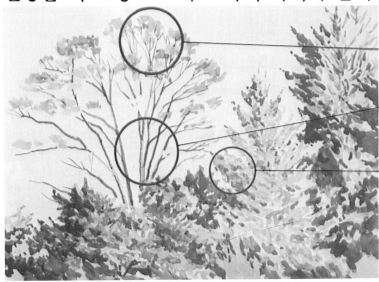

끝쪽의 가느다란 가지는 작은붓으로 그린다.

앞쪽에 있는 잎을 나중에 그리기 위해 가지를 그리지 않고 남겨둔다.

나무잎의 터치는 잎가지의 방향에 맞춘다. 잎의 방향이나 안팎 등, 잎가지가 붙어있는 상태를 잘 관찰해서 붓터치하는 방향을 정한다.

갑자기 주제를 그릴게 아니라, 그 전에 은행나무 등을 어느 정도 그린다. 실패를 피하는 신중한 표현방법이다.

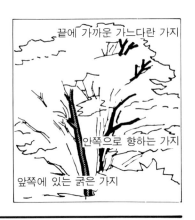

끝에 가까운 가느다란 가지

안쪽으로 향하는 가지

앞쪽에 있는 굵은 가지

가지는 농담에 변화를 주어서 원근감을 살린다

가지의 묘사에 사용했던 색은 농담 변화가 풍부하다. 앞쪽에 있는 굵은 가지는 밝은 갈색으로 그리고, 안쪽으로 향하는 가지는 잎그늘에 있기 때문에 짙은색으로 한다. 이런 공부가 원근감 표현에 큰 도움을 준다.

● 느티나무의 가지•줄기를 그리는 순서

자색에 황색을 혼합하면 자연스런 갈색이 된다.

짙은 색으로 그려낸다

계산 착오로 조화가 잘못되는 것을 피하기 위한 순서이다. 옅은 갈색은 자색과 노랑색을 섞어서 만들었다. 이렇게 해서 혼합해 만든 갈색은 튜브에서 짜낸 것과는 달리 자연스럽게 어떤 화면에나 어울린다.

단조롭게 그려서는 안되므로 변화있게 그린다.

리듬을 취하면서 선을 그려간다

한단계 짙은 갈색으로 가지를 그린다. 이때, 그리는 순서나 농도, 굵기는 단조로와져서는 안된다. 같은 굵기로 그리거나 한쪽 끝에서 부터 차례로 그려서는 안된다. 나무전체가 리듬을 가진 공간이 되게끔 그린다.

느티나무를 중심으로 서서히 색조를 강조해간다

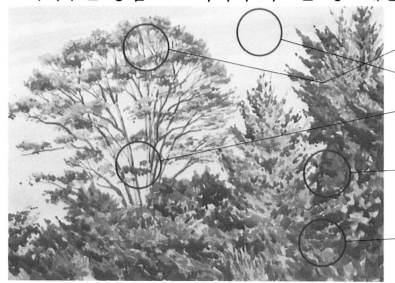

가늘고 미묘해진 잎색의 농담.

하늘 색을 짙게하여 다른 색조와 맞게 한 다.

가지의 둥근맛을 표현한다. 그늘의 터치 와 밝은 터치 (WHITE 에 YELLOW 를 섞 는다).

두께를 느끼게 하는 녹색층. 몇번이나 거 듭 바르면 두께가 있는 색조가 만들어진 다.

투명색(PRUSSIAN BLUE)을 사용해 전체 의 색조를 차분하게 만든다.

주제의 줄기, 가지를 그렸으면 본격적으로 묘사를 한다. 몇번이고 색을 거듭 칠하면서 각 부분의 색조 를 깊이 있게 한다. 같은 일을 되풀이 하는 것이므 로 단조로와지거나 난잡해지기 쉬운데, 결코 마음을 놓고 있어서는 안된다. 한가지 색, 한가지 색, 모티 프를 보면서 색을 나타낸다. 잎이 갖고 있는 가벼움 이나 원근감을 느끼면서 확인해 가는 듯한 기분으 로 색을 나타낸다.

ROSE MADDER 에 PERMANENT GREEN 을 섞으면 투명한 어두운 색이 생긴다. 이것을 요소요 소에 거듭 칠하면 어둡고 차분해진다. 흑색은 투명 도가 낮기 때문에 이런 식으로 하더라도 바탕색이 보이지 않아 효과를 못낸다.

입체감·원근감의 표현

언뜻보기엔 가볍게 그려져 있는 느티나무, 그렇지만 포개어 진 잎을 그리는 방법, 원근감 등이 여러가지로 연구되고 있다.

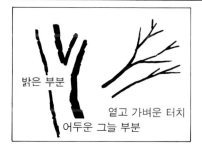

굵은 주가지에는 빛과 그림자를 구분해 넣어서 입체감을 강조한 다. 반대로 가느다란 가지는 옅은 색으로 가볍게 그린다. 결코 엉성 한 터치가 되지 않도록 붓에 묻 은 물감을 가볍게 짜내고서 화면 으로 향한다.

꼭대기에 가까운 상층의 잎은 가 볍게, 하층의 잎은 약간 강하고 무겁게 그린다. 상층의 잎 그늘에 는 강한 색을 피해서 그리고, 하 층에서는 어두운 톤으로 그림자 를 그린다. 이 때문에 상층은 밝 고 가벼운 이미지가 표현되어진 다.

잎 뒤쪽을 그리지 않도록 하는 것에 의해서, 잎과 줄기의 전후관 계가 분명해지며, 원근감도 강해 진다.

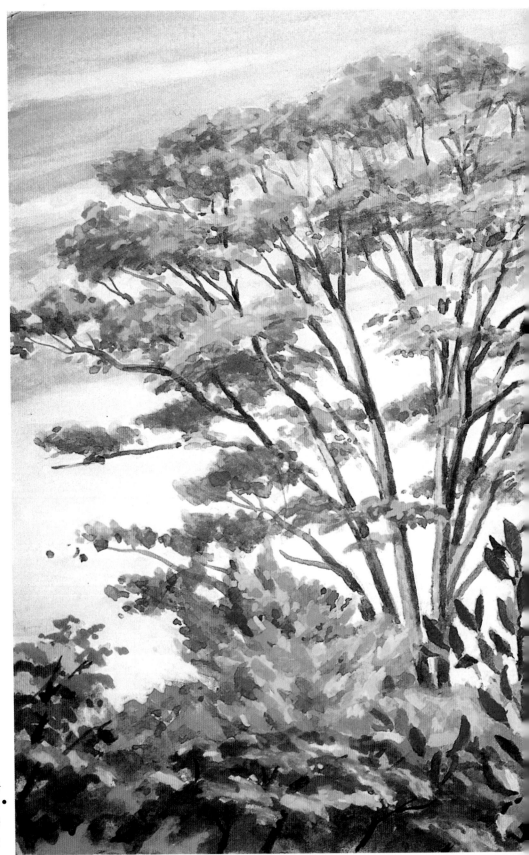

• 느티나무가 있는
풍경 •
투명수채화

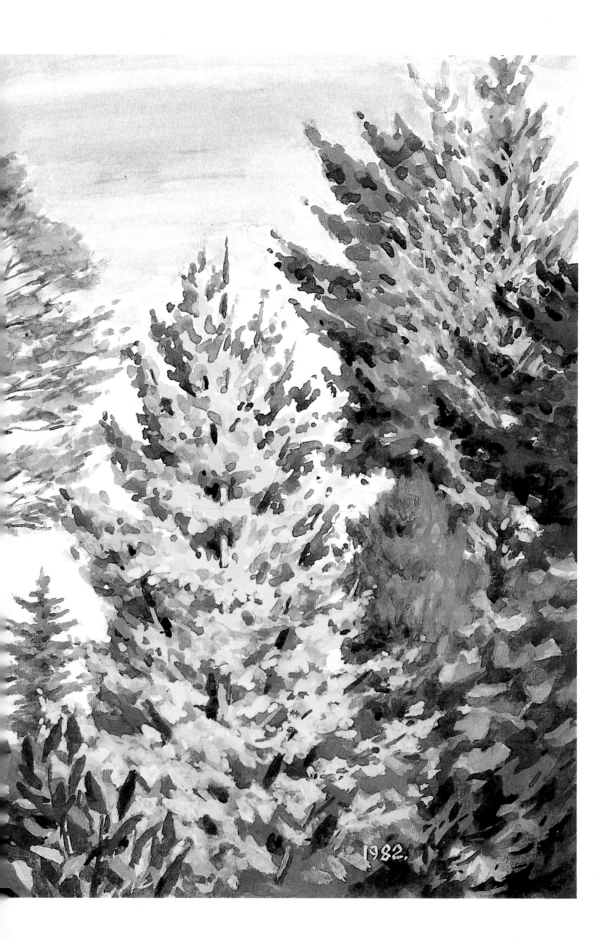

화면 전체를 점검·수정한다

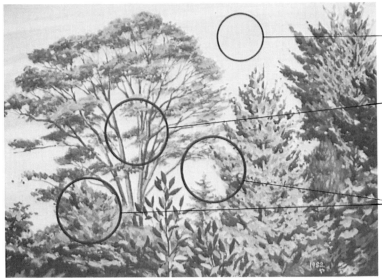

붓터치를 억제하여 하늘의 변화를 극소화했다.

● 주제(느티나무)의 입체감을 강조 ●
가지의 음영을 강하게 해서 뚜렷이 돋보여준다. 잎의 그늘도 조금씩 강조하여 주제에 적합하게 한다.

● 큰붓으로 변경 ●
화면을 물로 씻어내어 원근감을 강조한다.

현장에서 그려낸 작품(P83)을 아트리에로 가지고 돌아와 다시 한번 점검한다. 그 결과, 화면을 씻어 수정하기로 했다(씻는 방법은 아래에).

전경 중앙부의 원근감을 강조한다

물로 씻어낸 후, 전경에다 커다란 잎의 광엽수(A)를 그리고, 그 우측 바로 뒤쪽으로 원경으로서 히말라야(B) 잎을 그려넣는다. 이러므로써 원근감이 강해지며, 느티나무의 밑둥도 분명해진다. 마찬가지로 전경 좌측도 보완한다. 전경 C 의 음영도 강조, 원경의 녹색(D)은 완성단계보다 훨씬 약하다. 여기서도 원근감이 강해졌다.

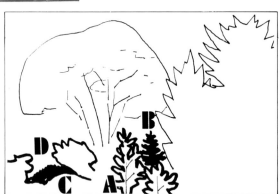

대폭 수정하여 원근감을 강조한다

수채화의 수정 방법

물로 씻고서, 마르고 난 후 고쳐 그린다.

거의 완성했을 때나 그리고 있는 도중이라도 아무래도 수정하고 싶어질 때가 있다. 그러나 투명수채화 물감으로서는 어두운색을 위에 겹쳐 변경하기란 가능하나 밝게 할 수는 없다.
그럴 경우는 변경하고 싶은 부분과 그 주변을 물로 씻어내서 화면의 원 바닥을 살리고나서 다시 그려낸다.

1 붓에 깨끗한 물을 묻혀서 씻고 싶은 부분을 적신다. 조금 시간을 두고 화면의 물감이 풀어지기를 기다린다(한숨 돌린다).

2 다시 깨끗한 물을 머금은 붓끝을 사용하여 화면상의 물감을 공들여 닦아낸다. 화면이 더럽혀지지 않는 범위에서 잘 닦아내도록.

3 바로 깨끗한 물로 붓을 헹구어 닦은 후 티슈페이퍼나 거즈를 이용해 물기를 닦아낸다.

4 씻어낸 곳이 완전히 마르고나서 붓을 댄다. 급할 때는 헤어드라이어를 사용하는 것도 한 방법.

항　구

- 하늘과 바다를 주제로 한 화면 구성. 변화가 빠른 구름을 어떻게 도입하는가, 파도의 움직임을 어떻게 표현하느냐가 중요. 현장에서 본 아름다운 형태의 구름을 화면에 재빨리 옮기고서, 중심에 있는 등대는 나중에 손댄다. 날씨변화에 따라 얼마나 아름다운 구름과 파도를 그려내는가가 이 그림의 포인트이다.
- 수평선의 높이가 구도를 결정한다. 예의 작품에서는 하늘을 충분히 잡았기 때문에 화면에 폭이 느껴진다.

연필로 형태를 잡는다

연필의 선묘로서 대충의 형태를 데생한다.

야외사생 장소를 정한다── 현장에 도착한 후 자세히 관찰하고 사생 장소를 결정한다. 그리고 바로 데생을 시작한다. 사생 장소는 바닷가 항구. 그리기 시작한 것이 일몰 1 시간 전. 석양에 물든 구름, 등대, 그리고 바다와의 대비가 아름답다.

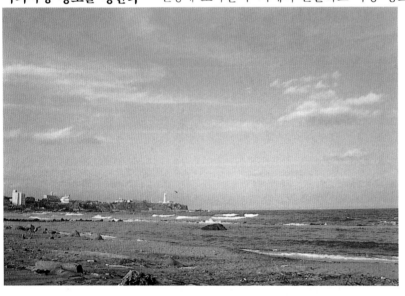

하늘과 바다를 서서히 그리기 시작한다

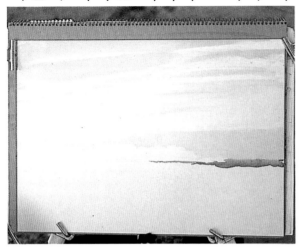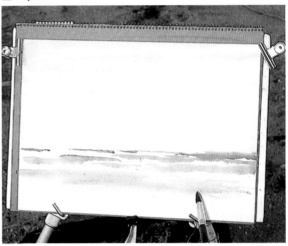

하늘을 엷은 색으로 나타낸다.　상층부와 중간, 하층부의 색조 차이에 주목.

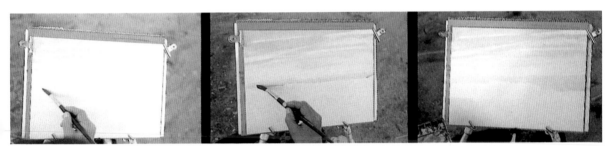

눈앞의 구름 모양에 사로잡히지 말고, 대범하게, 조금 거칠다고 생각될 정도로 엷은 색으로 한다.

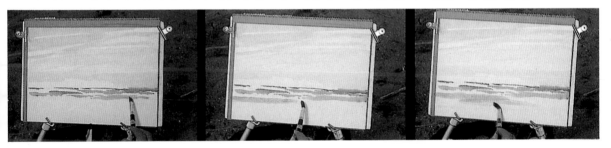

우선 수평선을 정한 후(우측 끝의 진한 선), 마음을 편하게 가지고 파도 모양을 변화있게 그린다.

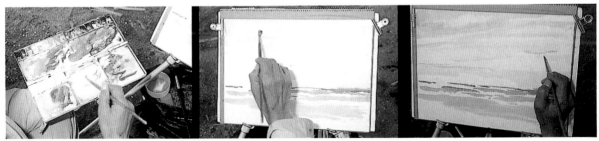

구름을 그린다. 하늘과 바다에 미리 색을 입힌 다음 다시 하늘(특히 구름)의 상태를 그린다.

재빨리 데생한다

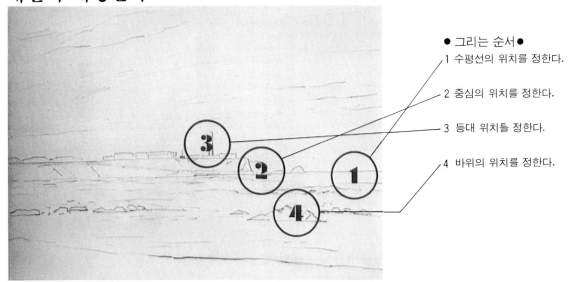

● 그리는 순서 ●
1 수평선의 위치를 정한다.
2 중심의 위치를 정한다.
3 등대 위치를 정한다.
4 바위의 위치를 정한다.

신속함이 요구되어지는 데생

한정되어진 시간 속에서 빛을 포착하여 제작하기 위해 데생 단계는 특히 재빨리 행하지 않으면 안된다. 10 월 하순, 서쪽으로 기운 태양은 상상 이상으로 빨리 떨어진다.

1. 눈앞에 펼쳐져 있는 바다와 하늘과 땅. 어떤 범위를 취할 것인가가 이 그림의 생명이 된다.
2. 〈수평선의 위치를 정한다〉, 〈주제의 중심을 정한다〉. 이 두가지 점을 확실히 배워두면 구도가 절반은 된 셈이다.
3. 등대의 위치는 화면 전체와의 조화만이 아니라, 주제와의 균형도 생각해서 결정한다.

구도의 포인트

바다 그림은 수평선의 높이가 결정

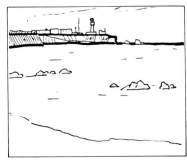

수평선이 약간 위에 있는 그림

하늘의 넓이를 느끼게 하는 것이 까다롭다. 앞쪽의 파도를 모티프로 해서, 그 표현에 주력, 하늘을 희생코자 하는 각오가 필요하다.

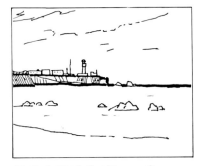

주제가 중앙에 있는 그림

수평선상이 좌우 균등하게 분할 되어져 정적인 구도로 된다. 화면의 움직임이 없어져서, 특수한 목적이 없는 한은 피해 주었으면 하는 구도이다.

하늘이 2/3 가 되도록 넓게 잡은 해경 그림

이번 작품의 구도이다. 하늘의 넓이를 표현하였고, 주제와 수평선과의 밸런스가 표현되어 있다. 앞쪽에 모래사장을 나타내여 바다와의 입체감을 표현했다.

하늘과 바다 부터 엷게 그린다

1 꼭대기에 가까운 푸른 하늘을 부드러운 COBALT BLUE 로 착색.

2 중간부분의 하늘을 COBALT BLUE 에 노란색을 혼합한 색으로서 부드럽게 한다.

3 멀리있는 구름 부분을 COBALT BLUE 와 ROSE MADDER 를 혼합한 자색을 띤 색으로 엷게 착색.

상층에 있는 구름은 종이의 흰바탕을 남겨두고 있는 점에 주의.

변화가 빠른 하늘은 밝은 색으로 단숨에 착색

바탕색은 투명도가 높은 밝고 선명한 색을 사용하는 것이 중요. 여기서는 투명도 높은 COBALT BLUE 를, 하늘의 기준색으로서 2 색까지인 혼색으로서 구분하고 있다.

묘사는 최상층부인 구름과, 하층부에 있는 구름을 일부 남겨두고 그려나갔다. 또 착색한 물감이 마르지 않고 있는 사이에 3 층의 경계부분을 일부 베어들게 하고 있다.

구도의 중요점 　　　　화면에 움직임을 준다

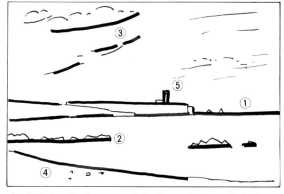

수평선을 중심으로 좌측에 모여있는 경사진 선

① 과 ② 의 수평선으로서, 좌우의 넓이와 안정감을 살린다. ③ 과 ④ 의 비스듬한 선이 화면에 움직임을 준다. 게다가 ①~④ 의 가로 방향의 선은 ⑤ 의 수직선을 보다 한층 더 효과적으로 하고 있다.

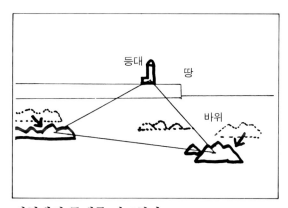

변형해서 주제를 강조한다

바다속 좌우의 바위를 실경보다도 중앙으로 이동했다. 이것에 의해 양쪽 바위 사이에서 부터 등대로 시선을 집중시키는 효과가 난다.

하늘, 바다, 백사장을 그린다

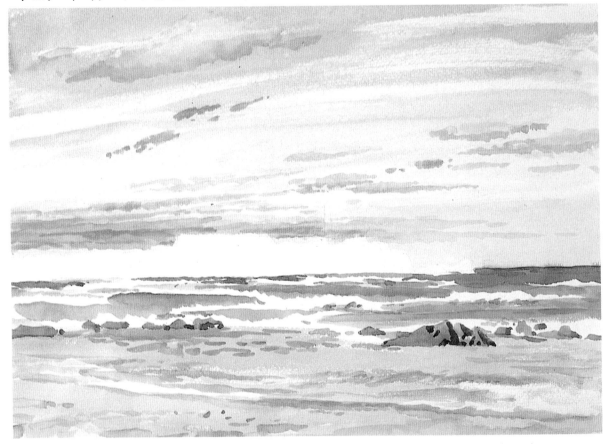

바다의 어두운 톤은 밝은 하늘을 결정하고 나서, 여기에 맞추어 그려넣는다. 여기까지 그리고 나
서 일몰 때문에 일단 제작을 중단.

● **구름의 변화를 화면에 도입하는 순서** ——————— 구름은 제작상의 중요한 요소다. 현장의 상황에
따라 변형하여 이용해 간다.

그리기 시작한 구름 모양. 하늘은 청명하여 구름이 거
의 없다.

엷은 물감으로 바탕색을 나타낸다. 구름의 위치는
연필묘사할 때 결정한다.

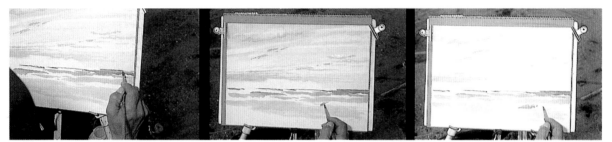

맞닿아 있는 수평선을 가느다란 선으로 그리고, 바다 묘사에 들어간다. 갈색을 머금은 붓으로 바위를 그린다.

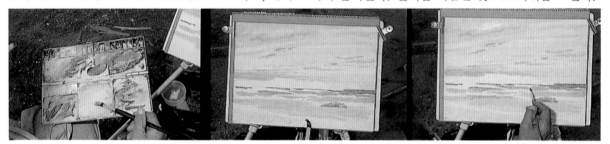

화면 아래쪽에 하얗게 그냥 남아있는 백사장을 커다란 붓으로 대담하게 그린다.

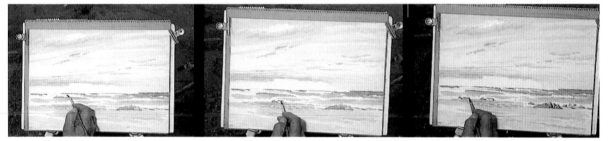

파도의 변화를 세밀하게 뚜렷이 그린다. 바탕색을 나타내는 단계라고는 해도 상당히 강하게 그린다.

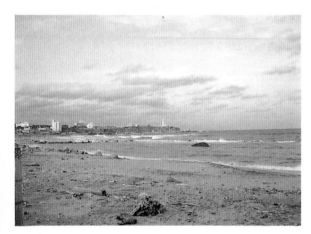

30 분쯤 지났을 때, 층이 두터워져서 변화가 있다.

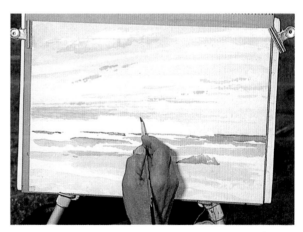

바다의 강한것에 대비하여 구름의 톤을 강하게 한다. 좌측 하늘 아래를 어둡게 하여 우측 위에서 부터 모여드는 구름의 움직임을 나타낸다.

땅과 등대를 남겨두고 하늘과 바다를 먼저 그린다

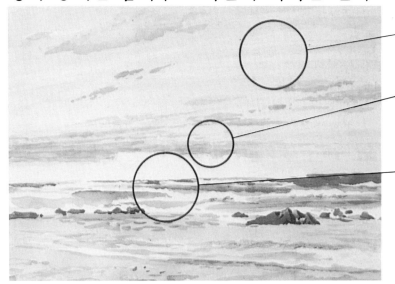

하늘의 바탕색은 상층, 중층, 저층의 3층으로 나누어 한다.

등대 부분은 나중에 흰색을 두껍게 할 것이므로 무시하고 하늘의 톤을 그려 넣는다.

하얀 파도부분은 미리 남겨 둔다.

일몰이 가까왔을 무렵부터 제작을 시작했던 것으로 재빨리 하늘과 바다를 표현했다. 땅과 등대는 다음날 천천히 그리기로 하고, 눈앞에서 시시각각 변화해가는 아름다운 구름을 재빨리 화면으로 옮겨냈다. 이 화면에서는 하늘과 바다가 차지하는 비중이 높은 것으로서 하늘 묘사를 우선으로 했다.

● **구름을 그린다** 반드시 실경의 구름 모양에 얽매이지 말고 눈앞의 구름 모양을 변화시켜서 화면에 담는

1. 부드러운 색으로 3층으로 나눠한다

상층부에는 투명한 청색, 하층 하늘에는 난색을 더하여 깊은 느낌을 주도록 구분해 하고 있다.

2. 가볍게 변화를 가한다

본격적으로 구름을 나타내기 전에 가볍게 악센트를 주어본다. 3의 묘사에 들어가기 전의 준비이다.

3. 커다란 구름의 움직임을 그린다

이 구름 A 는 구도상 가장 중심적인 역할을 갖는다. 불투명한 흰색을 겹칠하여 두터움을 살린다.

바위는 바위다운 터치로 표현

딱딱한 암석이나 토사를 표현하려면 구름이랑 바다와는 터치를 바꾼다. 붓에 머금은 물감을 가능한한 짜내고서 그리면 거칠고 경질인 느낌이 난다.

× 물감을 꼭 짜서 경질인 느낌을 살린다

모래언덕의 터치는 대담하지만 강하게 하지는 않는다

모래언덕은 근경이긴 하나 이 그림 속에서는 어디까지나 주제는 아니다. 파도나 하늘, 땅, 등대가 중심으로서, 모래언덕이 필요이상으로 두드러져서는 안된다.

모래언덕은 근경이라 해도
강한 톤으로 해서는 안된다

가느다란 붓을 사용해서 파도를 그린다

가느다란 붓을 바꾸어서 변화가 많은 파도를 그려낸다. 바탕색칠 단계이기는 하나 상당히 세부까지 묘사한다. 구름은 풍경화에 있어서 구도상의 중요한 요소이다.

붓의 물감을 눌러 그리면 세밀한 부분을 그리기 쉽다

— 파레트

순서를 보면 구도상의 중요한 요소를 중심으로 하여 그리고 있음을 알 수 있다.

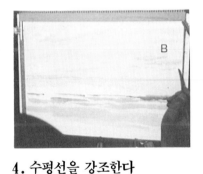

4. 수평선을 강조한다

비스듬하게 움직이고 있는 A 에 대하여 우측으로는 수평 방향인 구름 B 를 그려서 밸런스를 취한다.

5. 하층을 가라앉게 한다

A 와 B 의 움직임이 모이는 초점인 하늘 C 는 어둡게 하여서 조용한감을 준다. 우측에는 이 어두움이 퍼지지 않게하여, 시선이 수평선 저쪽으로 가게 하고 있다.

6. 악센트를 준다

A B C 중간에 가볍게 악센트 D 를 가한다. 이것을 가함에 따라 A 와의 거리감이 강조되어진다.

땅을 그리면 바탕색이 끝난다

이 그림에서는 중심적 모티프인 등대 주변만을 하얀채로 남겨두고
있다. 이 뒤에 등대를 가볍게 그리면 바탕색이 완료된다.

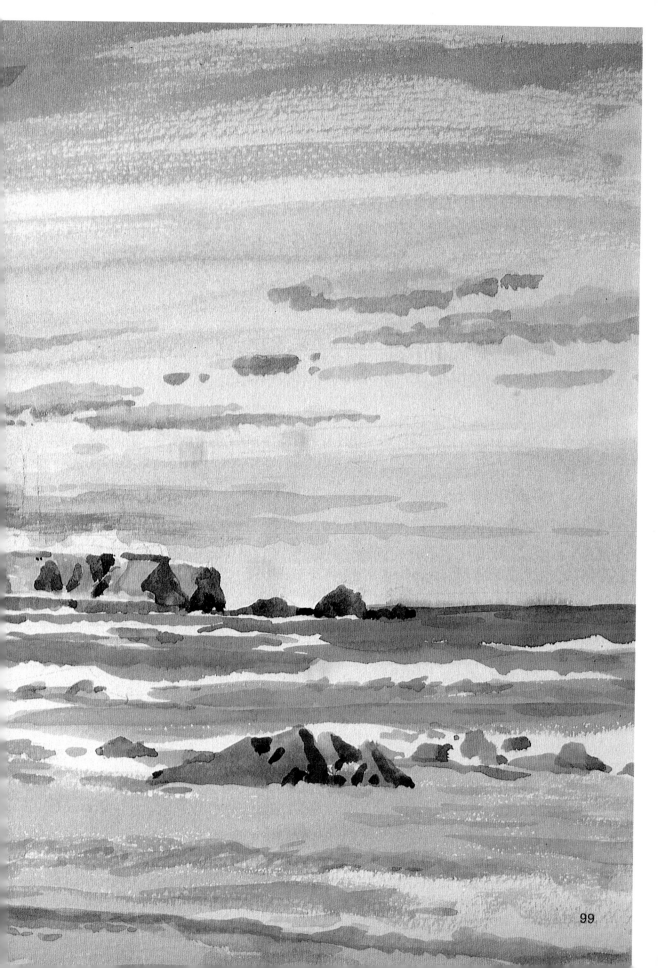

땅과 건물을 그린다

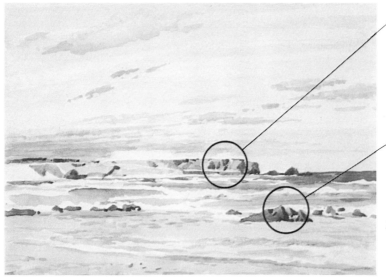

마지막으로 중심 테마 〈땅과 등대〉를 그린다

첫날째에 바다와 하늘을 상당히 세밀하게 바탕색을 그렸고, 둘째날에는 하얗게 그냥 남겨져있던 등대와 땅에 바탕색을 나타냈다. 이 그림에서는 등대와 건물이 아직 그려져 있지 않다. 등대를 그리기 전에 우선 토대인 땅을 먼저 그린다.

●난색과 한색을 구분해 사용한다●
땅의 그늘 부분에는 푸른기를 띤 어두운 색을 사용한다. 햇살이 닿는 부분에는 난색을 더해주고, 반대로 해 그늘은 한색계를 사용한다. 색채의 폭이 생겨 경쾌하고도 상쾌한 화면이 이뤄진다.

땅 아래부분에 바닷속에서 나온 바위가 그려져 있다. 이 바위는 동색계통으로 그려졌으며 무겁게 표현되어지고 있다.

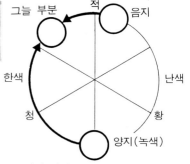

땅의 색채는 난색 · 한색을 구분해 사용

● 바탕색에서 부드러운 마무리까지

처음에는 부드러운 색으로 그리고 서서히 강한 색을 겹칠한다

투명한 성질을 살리려면 바다를 부드러운 색으로 그리고, 그려넣기가 끝나고 나서 강한 색을 사용한다. 거꾸로 강한색부터 그리기 시작하면 실패했을 때 수정하기가 어렵다.

주제(등대 · 땅)은 최후에. 처음엔 주위부터

이 작품에서는 특히 날씨가 급변하기 쉽기 때문에 하늘과 바다에서 부터 중점적으로 그리고 있지만, 일반적으로도 이 방법이 그리기 쉽다. 실패가 적은 방법이기도 하다. 반대로, 주제는 먼저 그려두는 방법을 써보는 것도 좋다.

마무리는 주제 중심으로 표현한다

최후의 마무리는 전체적인 조화에 신경을 써야한다. P105 에서는 화면을 거꾸로 하는 방법을 권하고 있는데, 이러한 경우 결점을 발견할 수도 있는 방법이다.

흰색을 활용하면 그리기 쉽다

세밀하고 밝은 부분(등대)을 그릴 경우는 흰색을 사용하면 편리하다. 반대로 너무 강한 색을 나타냈을 때, 약하게 하는데에도 흰색을 사용한다(P108 참조).

원경	하늘· 구름
중경	등대
	땅
중경	바다 · 바위
근경	모래바드

● 땅의 바탕색을 그린다

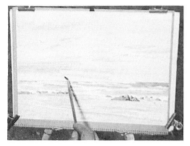

밝은 햇살이 있는 색조에 맞추어 부드러운 색을 밑에다 그린다.

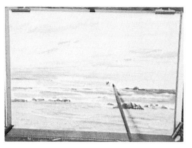

땅의 그늘 부분에서 부터 강한 색을 그린다.

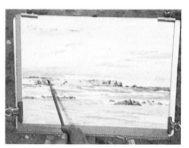

어두운 음영부분의 색을 중접하여, 전체가 입체감을 갖도록 표현.

● 등대에 바탕색을 나타낸다

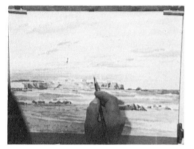

하얀 등대는 흰색을 두텁게 칠하고, 잠시 마르고 나서 그려넣는다.

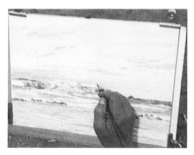

그늘 부분에 청색계통을 가느다란 둥근붓으로 그리면 하얀 등대의 입체감이 살아난다.

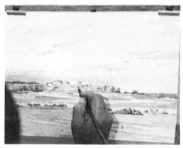

서서히 세밀한 형태로까지 그려간다. 작은 평붓으로 건물에 흰색을 살린다.

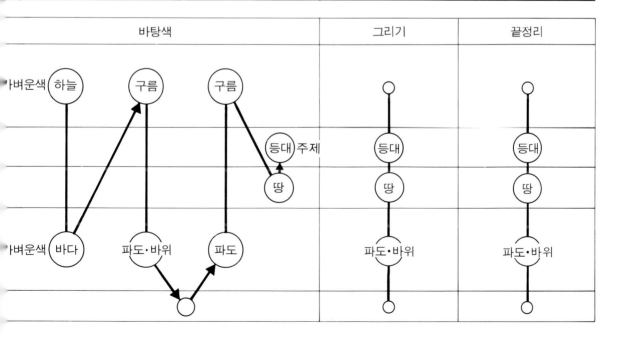

101

강한 색을 중접하여 세부를 묘사하므로써 중후한 화면으로

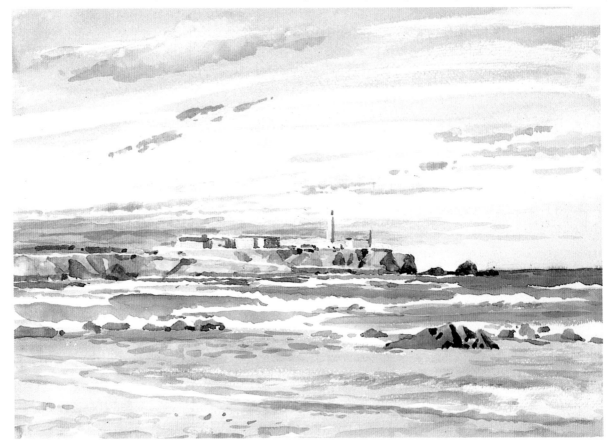

너무 강한 톤은 흰색을 사용하여 부드럽게 한다.
마무리할 때에 투명도가 높은 색을 엷게 겹쳐놓
으면 자연스러워진다.

붓의 물감을 꼭 짜서 세밀한 터치를 가한다. 이
런 수법으로 중후한 화면을 만들어간다.

전체의 조화를 생각하면서 정리한다

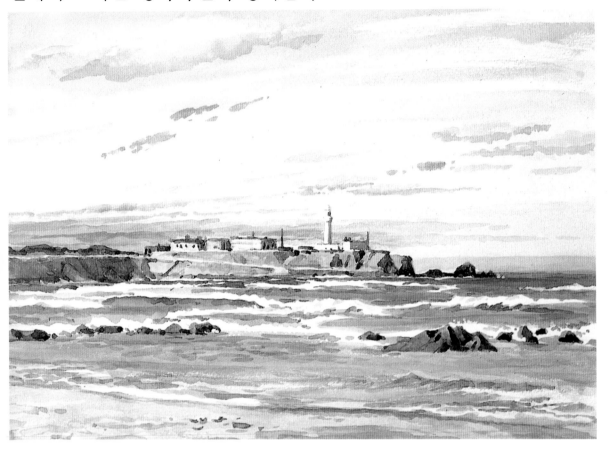

구름의 톤을 강조하기 위해서 흰색을 강하게 추가하여 그린다. 구름이 가깝게 느끼게 보여진다.

바다나 산의 날씨는 순식간에 변해버린다. 구름이나 파도의 모양을 빠른 시기에 그려 두어서 좋았다.

땅과 등대를 그려넣는다

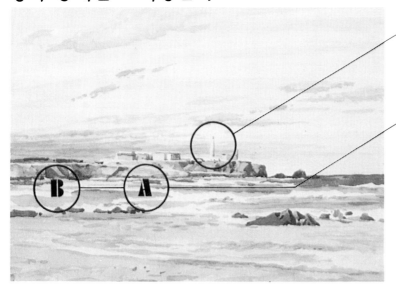

등대나 건물에는 흰색을 두텁게 입히고 나서 어두운 부분을 그리면 빛이 살아나는 입체적인 모양이 표현된다.

땅에는 크게 나누어 양지가 되는 면 A 와 그늘이 되는 면 B 가 있다. 이 면을 구분해 그리면 입체감, 원근감이 표현되어진다.

그러면 이 그림의 주제인 땅과 등대 묘사에 들어간다. 주변의 구름이나 파도에 뒤지지 않도록 세부까지 자세히 묘사한다.

색채의 맛을 효과적으로 이용한다

전경인 바다속에서 부터 나와있는 바위의 색상을 비교하면 색상의 효과를 잘 이해할 수 있다. 바탕색일 때는 어두운 부분을 동색계통인 어두운 색으로 표현하고 있지만, 세밀한 묘사에 있어서는 반대색을 중첩하여 색을 입히고 있다.

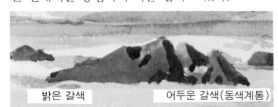

밝은 갈색 　　　　어두운 갈색(동색계통)

바탕색(P 98)

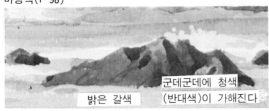

밝은 갈색 　　　군데군데에 청색
　　　　　　　(반대색)이 가해진다

그리기(P 103)

주제는 세밀하게, 뚜렷이 그린다

이 그림의 주제는 땅과 등대이다. 그러나 이들이 차지하는 면적은 적고 멀리 있기 때문에 아무래도 바다나 하늘에 압도되어지기 쉽다.
원근감이 엉망이 되지 않도록 하면서 주제인 땅, 등대를 주제에 적합하게 강조하기란 어렵다.
이 작품에서는 땅이나 등대의 세부를 전체의 밸런스가 흩어지지 않는 범위에서 강조시켜 묘사하고 있다.
백사장은 전경임에도 불구하고 강조되어 그려져 있다.

강해야 할 곳은 강하게, 너무 두드러지는 곳은 약하게

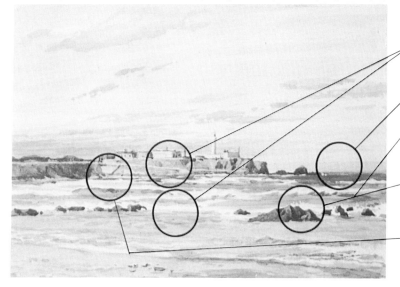

보다 세밀하게, 미묘하게 묘사되어져야 할 부분의 터치.

수평선을 부드럽게 한다.

끝정리할 단계에 들어섰으면 파도가 부서지는 모양을 흰색의 점으로써 표현한다.

보색(반대색)인 청색을 추가해서 다른 느낌이 들게 하여 깊이를 준다.

흰색으로서 수정하여 형태를 가다듬는다.

손질을 가하여 중후함을 준다

세밀한 부분에도 몇번이고 손을 댄다. 그 결과 미묘하고 복잡한 톤이 생겨나 그림에 깊이가 살아난다. 완성단계를 확실하게 했느냐, 손질을 게을리했느냐가 깊이 있는 그림이 되게 했는가 어떤가를 판가름하게 한다.

화면을 거꾸로 하여 잘못된지 살핀다

같은 상태의 화면을 계속보고 있노라면 감각이 무디어진다. 그림이 눈에 익다보면 형태나 원근감이 잘못되어도 깨닫지 못하고 마는 수가 있다. 때때로 화면을 거꾸로 놓고서 형태가 그릇되지 않았는지, 너무 두드러지는 부분은 없는지 확인.

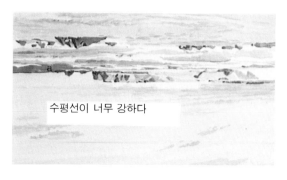

수평선이 너무 강하다

수평선을 약하게 하여 원근감을 수정한다

이렇게 점검한 결과, 작품예에서는 수평선이 너무 강하다는 것을 깨달았다. 윗그림(P98)에서는 a 의 부분이 약간 튀어나와 보인다. 그래서 아래 그림(P 103)단계에서 bc 의 톤에 맞게끔 수평선 부분을 약하게 했다.

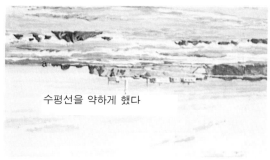

수평선을 약하게 했다

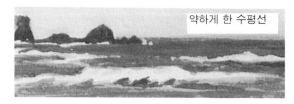

약하게 한 수평선

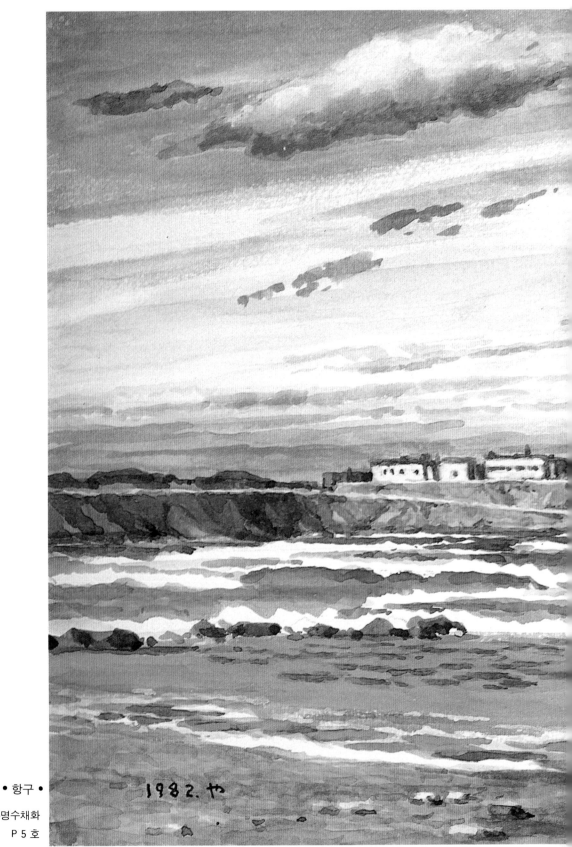

• 항구 •
투명수채화

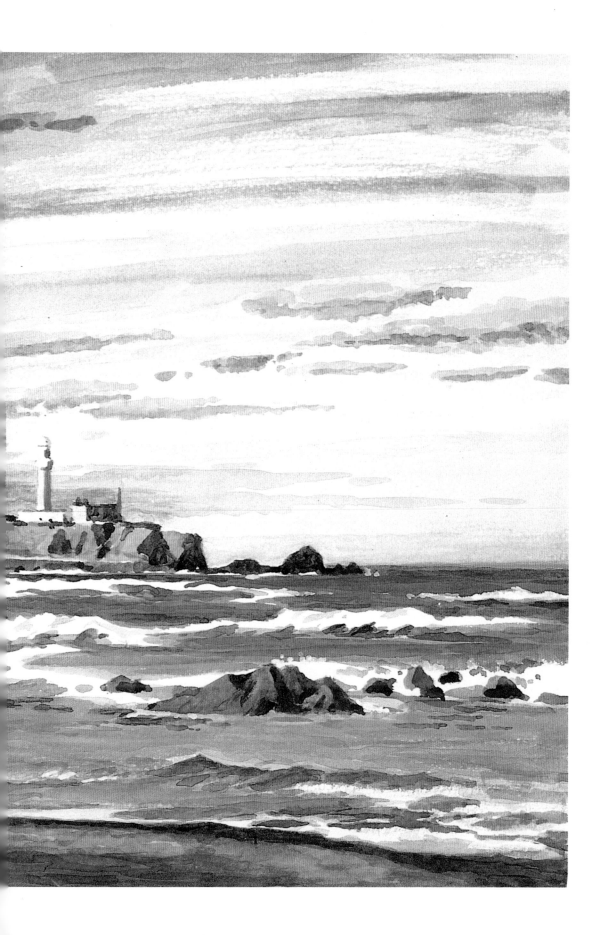

전체적으로 톤을 강하고 확실하게 한다

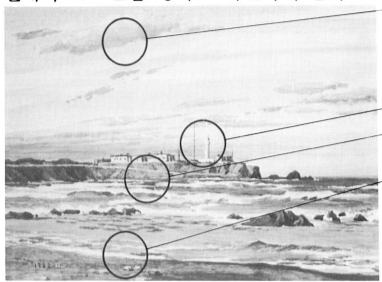

● 입체감이 강해진 구름 ●
전체적으로 각부분의 톤이 강해졌다.
밝은 부분에는 흰색이 겹쳐지고, 어두운
부분에는 보다 강한 색이 겹쳐져서 입체
감이 살아난다.

가느다란 선은 마지막에 그린다.

흰색위에 투명색을 겹쳐놓으면 차분한 맛
이 산다.

선명함이 강해져서 바다(녹 · 청)와의 색
상대비가 강조된다.

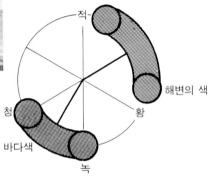

화실에서 좀더 손질하며 화면을 강하게 한다

P 102 까지는 현장에서 그렸다. 이것을 화실에
서 다시 보고 좀더 손질한다.
전경인 해변의 색구조를 비롯, 전면적인 톤을 강
하게 하여 실경과 최대한으로 같게 했다.

흰색 사용법

흰색으로 그린다

어느 정도 그린 단계에서 흰색을 칠하여 밝은 부
분을 그리는 방법이 있는데 편리하다. 그러나 흰
색은 불투명색이기 때문에 활용하면 다른 색과
어울리지를 않아 차분함을 잃는다.

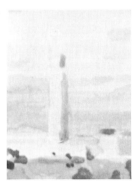
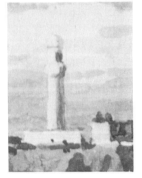

도중 단계에서 흰색을 사용해 손질한다.

투명색으로서 부드럽게 한다

흰색은 다른 투명물감과 달리 불투명이기 때문
에, 인공적으로서 다른 물감과 친숙해지지를 않
는다. 아래 좌측 그림과 같은 사용법은 전형적인
활용방법이지만, 한걸음 틀리게 되면 투명수채화
다운 아름다움을 잃는다. 아래의 예는 흰색으로
서 일단 그린 다음 부드러운 투명색을 중첩하여
화면에 차분한 감을 주고 있다.

마지막 단계에 가서 손질한다.

■ 우수 작품 예

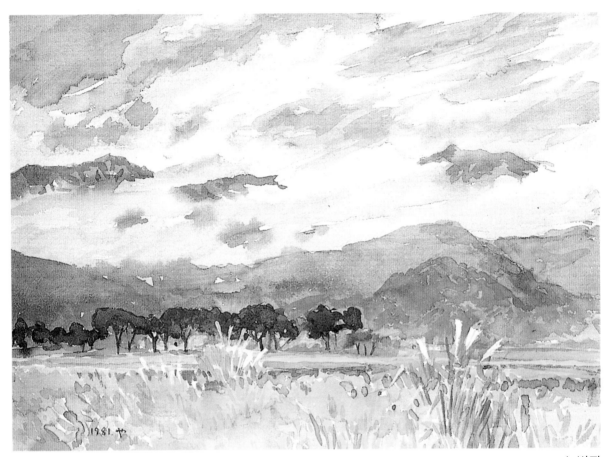

▲ 벌판

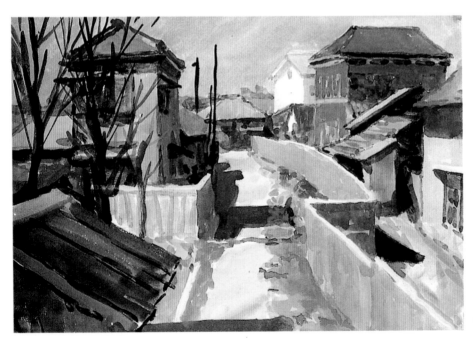

◀거리의 풍경

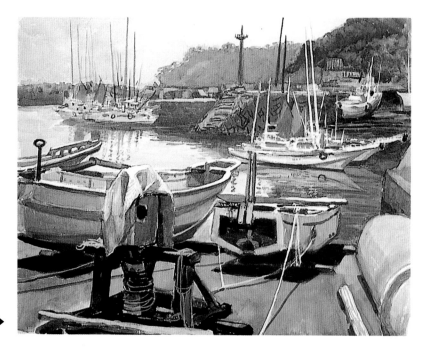

항구▶

▼가을 풍경

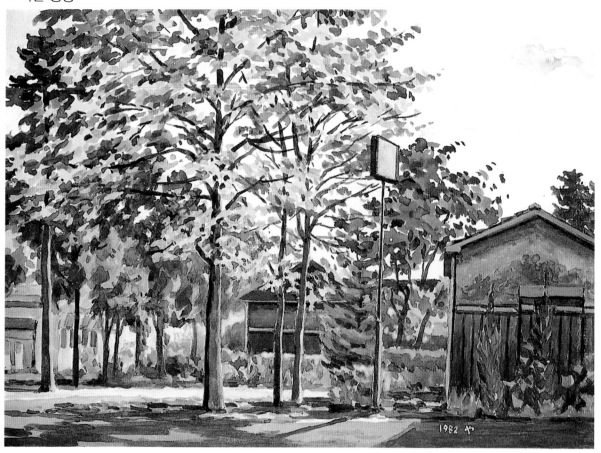

1982 や

그림이 있는 엽서를 받으면 매우 기쁘다

아무 것도 아닌 용건 뿐인 엽서라도 그림이 들어 있으면 매우 즐겁다. 소중히 간직해 두고 싶어진다. 그러나 제아무리 훌륭한 그림이 들어 있더라도 똑같은 걸 몇장씩 받게 되면 시시해진다. 그러므로 약간이라도 그림에 관심이 있는 사람이면 누구나 그림엽서를 만들어 보는 것이 어떨까 생각한다. 이것은 좋아서 그리는 것이니 만큼 만화적인 것이든 아무 것이라도 상관이 없다.

주제는 발 닿는 곳마다 있다. 여행중의 스케치라도 좋고, 주방에 있는 멸치 한마리라도 상관 없다. 처음에는 단품에서부터 시작하는 것이 좋다고 생각한다. 그리는 법은 선으로만 그려도 좋다. 반드시 사진 같은 형태에 사로잡히지 않더라도 되는 것이다. 전화로 길게 이야기할 때의 낙서 같은 것이라도 재미있으니까 다른 사람에게 보여주고 부끄럽게 여겨서는 안된다. 잡초 하나, 재떨이 하나에서부터 그려 가노라면 관찰력도 점점 날카로워져 갈 것이다.

엽서에 그림을 그릴 때는 연필로 살짝 표시해 놓고, 그 다음에는 펜으로 그려 간다. 경우에 따라서는 갑자기 물감부터 사용할 수도 있다. 12색 세트로 충분하다. 채색은 엷게 하는게 비결. 엷게 칠하고 있는 동안, 색의 조화라든가 구도에 대해서도 자연히 실력이 늘게 될 것이다.
엽서 담채화의 묘미는 좋아하는 주제를 마음내킬 때 부담없이 그린다는 것이다. 그런 것을 보내면 받은 쪽도 아름다움을 사랑한다고 하는 공통된 기분을 느끼게 되는 게 아닐까?

1 연필로 스케치한다

그리고 싶은 곳이 어디인지 포인트를 잡아서 세밀하게 관찰한다. 스케치는 연필로 세부에 얽매이지 말고 대담하게.

2 사인펜으로 그린다

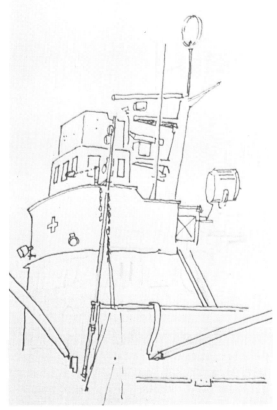

0.3mm 사인펜으로 연필선을 따라 간다. 끝나면 연필선을 지우개로 지운다.

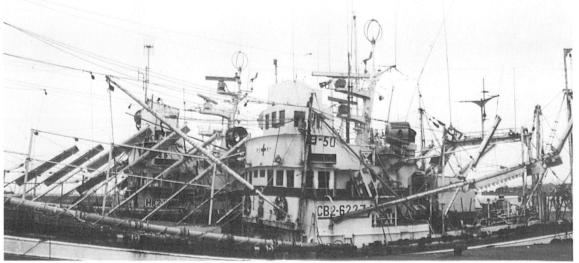

항구에 정박해 있는 어선. 그 일부를 주제로 삼았다.

3 펜으로 묘사

세밀한 곳을 그려 넣는다. 실경을 모두 그려 넣지는 말고, 생략하거나 강조하거나 하면서 그림을 진행해 간다.

4 채색 시작

0.1㎜ 사인펜으로 로프 등을 그려 넣는다. 다음에 커다란 면부터 채색을 시작한다.

● 스케치는 어디에서나 할 수 있다──── 좁은 자동차 안에서도 그릴 수 있다.

스케치를 하는 모습

도중에 비가 내렸다. 같은 장소에서 차를 세워 놓고 안에서 계속한다.

5 완성

세밀한 곳까지 색을 칠해서 완성. 흰색은 종이의 흰색을 살리고 있다. 제작시간은 약 40분.

엽서 담채화를 시작하는 사람에게

다소 형태가 이상하더라도 전체의 균형이 잡혀져 있으면 좋은 것이다. 실패해도 큰일날 것이 없으니까 마음을 편안히 가지고 그려보는 것이 좋겠다. 구도를 잡는 법, 생략하는 법을 조그만 화면 속에서 연습해 간다면 대작품을 만들 때에 참고가 된다. 이 경우는 선의 효과를 살린 것이 많지만, 반대로 대담하게 형태만 잡아 채색을 주로 하여 완성한 것도 많다. 너무 수법에 얽매일 필요는 없다. 짧은 시간에 할 수 있는 재미로움을 맛보기 바란다.

● 엽서 담채화는 붓으로 그린 스냅 사진

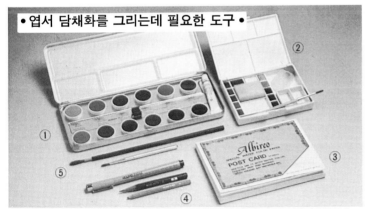

• 엽서 담채화를 그리는데 필요한 도구 •

작품을 제작한다고 하는 마음을 앞세우지 말고, 마치 스냅 사진을 찍듯이 엽서 담채화를 그려 보자. 조그마한 물감세트와 붓, 엽서판 스케치북이 있으면 우선 시작할 수 있다. 연필로 스케치한 것을 붓으로 그려 간다. 주제는 어디에라도 있다. 집 근처 풍경이나, 여행 중에서 보았던 것들을 주제로 하여 그려본다면 재미 있을 것이다.

① 물감 12색 세트 ② 스케치용 소형 물감 12색 세트
③ 엽서판 스케치북 ④ 디자인용 연필 ⑤ 붓

A 구도는 스케치북에다 충분히 연구한다

같은 주제를 그리더라도 구도가 좋고 나쁨에 따라 그림 또한 좋고 나쁘고가 결정나 버린다. 똑같이 아름다운 저녁놀을 그리더라도 구름을 어디까지 받아들이는가 다리를 전부 넣을것인가 넣지 않을 것인가에 따라서 분위기는 전혀 달라져 버린다. 이 때문에 프로인 화가는 구도를 매우 중요하게 생각한다. 그것도 초보자로서는 상상할 수 없을 만큼 중시하고 있는 것이다.

도중에서의 변경이 어려우므로 신중하게

투명수채화 물감으로 그릴 경우 도중에 구도를 바꿀 수는 없다. 이 때문에 처음 단계에서 스케치 북을 사용하여 충분히 검토해 두어야 한다. 여기에서 확실히 확인해 두면 채색에 들어 갔을 때 여유 있게 그릴 수 있게 된다.

배가 보이는 브라이튼의 언덕 콘스타블

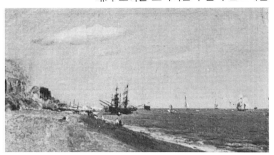

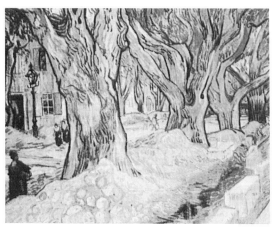

주제를 도중에서 끊어내고 화면에서 빠져 나가게 하면 다이내믹한 화면으로 되며, 전체를 화면에 받아들여 여백을 갖게 하면 차분한 화면이 된다.

B 데생은 채색하기 쉬운 상태로까지 확실하게 그린다

작품예 C(느티나무가 있는 풍경)에서는 근경에 상당히 파고 들어온 수풀이 있다. 이와 같이 복잡하고 변화가 많은 장소를 그릴 때, 간단한 외형선(주위선)만으로는 색을 칠하기 시작하고부터 혼란을 일으킨다. 채색에 들어가서 혼란을 일으키게 되면 투명 물감다운 아름다운 색이 없어지게 되거나 혼탁한 화면이 되어 버린다.

혼란을 피하려면 데생 단계를 확실히 해 두는 게 중요하다. 여기서 형태를 충분히 이해해 두면 무리없이 착색할 수 있다. 예로든 작품의 연필 묘사를 보면, 주제인 느티나무나 근경의 수풀이 실로 자세하게 그려져 있는 걸 깨달을 수 있다.

연필 묘사 때 자세히 그려 두면 채색에 들어갔을 때 그리기가 쉽다.

C 원근감을 정확하게 표현한다

풍경화에서는 원근감이 특히 중요하다. 멀리 있는 것이 가까이 있는 것처럼 느껴지거나, 그 반대로 되어서는 화면이 혼란스러워진다. P105에서는 원근감이 잘못된 것을 발견하기 위해서 화면을 거꾸로 놓고 볼 것을 권하고 있다.

멀리 있을 수록 작아 보이는 퍼스펙티브(원근법)

원근감을 내는 원칙은 2가지가 있다. 가장 중요한 것은 가까이 있을 수록 커보이고, 멀리 있을 수록 작아 보이며, 이윽고 하나의 작은 점이 되어 버린다. 이런 현상을 퍼스펙티브(원근법)라고 부르며 매우 중요한 것이다.

멀리 있는 것일 수록 약해지는 바룰, 공기 원근

같은 건물이라도 가까이 있으면 강한 색으로 느껴지고, 먼 산기슭에 있으면 약하게 느껴진다. 같은 빨간색 지붕이라도 근경의 지붕은 선명한 적색으로 대비도 분명하다. P106의 그림은 주제가 등대인데, 멀리있기 때문에 단순히 강하게는 그려지지 않았다. 근경인 바위보다 색의 선명함을 소극적으로 하여 그리고 있다. 이러한 색의 강함을 바룰(색가·色價)이라고 하는데, 회화에서 중시되어지는 것 중의 하나이다. 한편 멀리 있는 풍경을 흐릿하게 안개낀 것처럼 보이게 하기도 하는데, 이처럼 뿌옇게 되는 공기를 이용해서 멀리 있는 것을 표현하는 방법을'공기원근법'이라고 한다.

D 마음에 드는 아름다운 장소를 선택한다

좋은 그림이란 무엇보다도 우선 아름다우며, 뭔가를 느끼게 하는 것이 있어야 한다. 그리고 있는 자기 자신이 아름답다고 느끼고 있지 않은 풍경은, 다른 사람이 보아도 아름답다고 느낄 리가 없다.

아름다움을 찾아내는 것이 중요

그러나 누구라도 처음부터 감격하면서 그림을 시작할 리는 없다. 그러므로 아름다움을 발견할 수 있도록 훈련하는 것이 중요하다. 똑같은 거리를 보더라도, 아름답다고 느낄 때와 아무것도 못느낄 때가 있다. 같은 풍경을 보더라도 보는 방식을 바꾸면 재미있어진다. 가령 보는 위치를 낮춘다. 시선을 낮추면 건물과 도로의 균형이 변화한다. 반대로 높은 곳에 올라가 보면 파노라마처럼 보인다. 또는 빛과 그림자인 상태를 중심으로 보면 이제까지와는 달리 느껴지게 될 것이다.

훈련으로 아름다움을 빨리 발견할 수 있게 된다

이렇게 해서 자기 마음에 든 풍경을 발견하는 훈련을 거듭하노라면 빨리 아름다움을 찾아낼 수 있게 된다. 그리기 시작하고부터 완성하기까지, 이 아름답다고 느낀 것을 일관해서 밀고 나가는게 중요하다. 계속 유지해 나감에 따라 아름다운 그림이 완성된다.

아스니에르 마을의 거리 유트릴로

원근법(퍼스펙티브) - 멀어질 수록 작아져서 한개의 점(초점)이 된다.

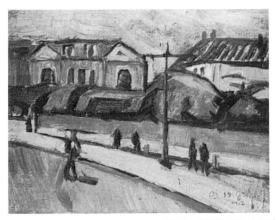
아무렇지 않은 풍경이라도 보는 시선을 바꾸면 아름다움이 발견된다.

E 투명수채화 물감의 투명함을 살려서 그린다

불투명수채화와 투명수채화의 차이

수채화 물감은 겹쳐 그릴 수록 아름다움이 살아난다.이것은 투명수채화 물감의 독특한 아름다움이다. 똑같이 물에 풀어서 사용하는 물감이라도 포스터컬러나 과쉬는 불투명 물감이라고 하여, 투명수채화와는 구별 되어지고 있다. 국민학생이 사용하는 물감도 불투명 물감이 많다. 불투명 물감은 거듭 칠하면 바탕색이 보이지 않게 되며, 나중에 칠한 색만이 보인다. 때문에 실패했을 때 다른색을 겹쳐 칠해서 간단히 수정할 수 있으므로 초보자에게는 사용하기가 간편하다.

투명수채화는 바탕색이 비쳐 보인다

투명수채화는 바탕색이 비쳐 보인다. 겹쳐 칠할 때 복잡하고 미묘함이 생겨나서 심오한 맛의 화면이 된다. 때문에 수채화는 전통적으로 투명수채화를 기본으로 하고 있다.
투명과 불투명의 차이는 안료의 입자에서부터 생긴다. 입자가 미세하면 입자와 입자 사이에서 바탕색이 보이므로 투명한 색으로 느껴진다.

F 거듭 칠할 수록 깊이 있는 화면으로

그려갈 수록 느낌이 겹쳐져서 중후하게

작품예 D를 보면 하늘과 바다 상하로 나누어져 있다. 바다의 느낌을 보면 초벌 칠하기(C)에서는 한번이나 두번밖에 겹쳐 칠한 데가 없다. 그것이 작품이 점차 완성되어 가면서는 몇번이나 색이 겹쳐지면서 중후한 효과를 내고 있다.

하늘은 터치를 적게하여 경쾌하게, 바다는 터치를 많게

한편 완성된 작품의 하늘(a)과 바다(b)를 비교하면 터치의 수가 다른 것을 분명히 알 수 있다. 하늘의 터치 수는 매우 적으며,바다에는 매우 많은 터치가 거듭되어지고 있다. 이렇게 해서 하늘은 밝고 가볍게 보이며, 바다는 깊이있는 중량감이 넘치고 있다. 그러나 이 터치 수가 역전하면 이런 관계가 깨어지고 만다. 하늘을 그리는 터치 수를 늘리고 바다를 줄이면 하늘은 무겁고 바다는 가벼워진다.

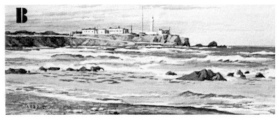

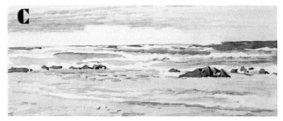

G 옅은 색 부터 먼저 그리고 서서히 짙은 색을 칠한다

바탕색칠을 시작할 때는 옅은 색부터 한다. 짙은 색으로 칠하다 실패했을 때는 다시 고쳐 할 수가 없기 때문이다. 옅은 색이라면 그 터치를 변경하고 싶을 때, 다음에 짙은 색을 겹쳐 주면 밑의 옅은 터치는 그리 신경쓰지 않을 수 있다.

하늘 부터 먼저 그린다

풍경화에서는 먼저 하늘을 그리는 수가 많다. 하늘과 지상의 사이에 나무나 건물 등 복잡한 형태가 뒤섞여 있을 때 하늘을 먼저 그리는 게 합리적이다. 그것은 하늘의 색이 옅기 때문이다. 옅기 때문에 지상의 복잡한 형태를 신경쓰지 않고 겹쳐 칠할 수 있다. 기왓장이나 나무 등을 진한 색으로 겹쳐 칠하더라도 아래의 하늘 터치는 별 문제가 안된다. 게다가 지상에 하얀 것이 있을 경우에도 응용할 수 있다. 작품에 D의 하얀 등대를 그린 방법을 보면 낮게 걸려 있는 구름을 그릴 때, 흰 등대를 무시하고 겹쳐 칠하고 있다. 나중에 화이트를 겹쳐 주어서 하얀 등대로 만들고 있다.

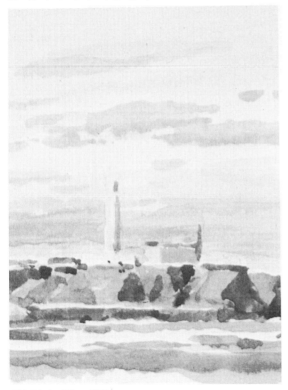

하늘부터 먼저 그린다.

H 최후에 겹칠하는 색은 투명색

바탕색은 불투명색을 엷게 풀어 사용하더라도 상관 없다. 그러나 최후에 칠할 색은 투명색이어야 한다. 가령 녹색계인 경우, 바탕색에서는 LEMON YELLOW나 CHROME GREEN 등 불투명색을 사용해도 좋지만, 마지막으로 겹칠할 색은 VIR-IDIAN 등 투명색이 바람직하다. 위에 겹쳐 칠한 색이 불투명하면 혼탁한 색으로 느껴진다

화이트로 수정한 다음에는 투명색을 겹쳐준다

어느 정도 그리기가 끝나서 다시 한번 고쳐 볼 때, 색맛이 너무 강하거나 어둡거나 할 때가 있다. 이 때에는 화이트를 겹쳐서 수정하고, 그 다음에 투명색을 칠해 준다.

● 마무리중 ● 너무 강한 곳에 화이트(불투명)를 겹쳐 주어서 밝게 한다

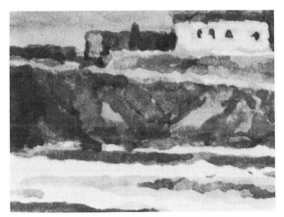

● 완성 ● 화이트 위에 차분한 투명색을 칠해준다.

판권본사소유

수채화테크닉
-풍경화편-

1991년 11월 25일 초판인쇄
2007년 6월 22일 6쇄발행

저자_미술도서편찬연구회
발행인_손진하
발행처_ 오람
인쇄소_삼덕정판사

등록번호_ 8-20
등록날짜_ 1976.4.15.

서울특별시 성북구 종암2동 3-328
136-092 TEL 941-5551~3
FAX 912-6007

값 : 9,800원

ISBN 89-7363-059-8